Orientalne skarby Biblioteki Jagiellońskiej

Wystawa z okazji stulecia orientalistyki krakowskiej
1919-2019

Oriental treasures of the Jagiellonian Library

Exhibition on the occasion of the hundredth anniversary
of oriental studies in Krakow

Kraków 2019

Organizatorzy: Biblioteka Jagiellońska, Instytut Orientalistyki UJ
Kurator: prof. dr hab. Ewa Siemieniec-Gołaś

Merytoryczne opracowanie wystawy i katalogu:
Andrzej Bartczak / Dział Arabski
prof. Marzenna Czerniak-Drożdżowicz / Dział Indyjski
Agnieszka Heuchert / Dział Japoński
dr Renata Rusek-Kowalska / Dział Perski
dr Katarzyna Sarek / Dział Chiński
prof. dr hab. Ewa Siemieniec-Gołaś / Dział Turecki

Realizacja wystawy:
Małgorzata Kusak, Mariusz Paluch, Adam Piaśnik, Iwona Wawrzynek,
Michał Worgacz / Sekcja Wydarzeń Kulturalnych BJ

Tłumaczenia: dr Barbara Rudzińska

Projekty graficzne (okładka katalogu, plakat, zaproszenie): Michał Worgacz
Skład i łamanie katalogu: Mariusz Paluch
Fotografie: Mariusz Paluch, Michał Worgacz
Prace konserwatorskie: Sekcja Konserwacji BJ

Wystawa towarzyszy międzynarodowej konferencji naukowej „Languages and Civi-
lisations. Oriental Studies in Cracow 1919–2019", 14–16 października 2019 r., zorga-
nizowanej przez Instytut Orientalistyki Uniwersytetu Jagiellońskiego.
The Exhibition is a co-event of the international academic conference "Languages
and Civilisations. Oriental Studies in Cracow 1919–2019", 14–16 October 2019, orga-
nized by the Institute of Oriental Studies of the Jagiellonian University.

ISBN: 978-83-952995-9-9

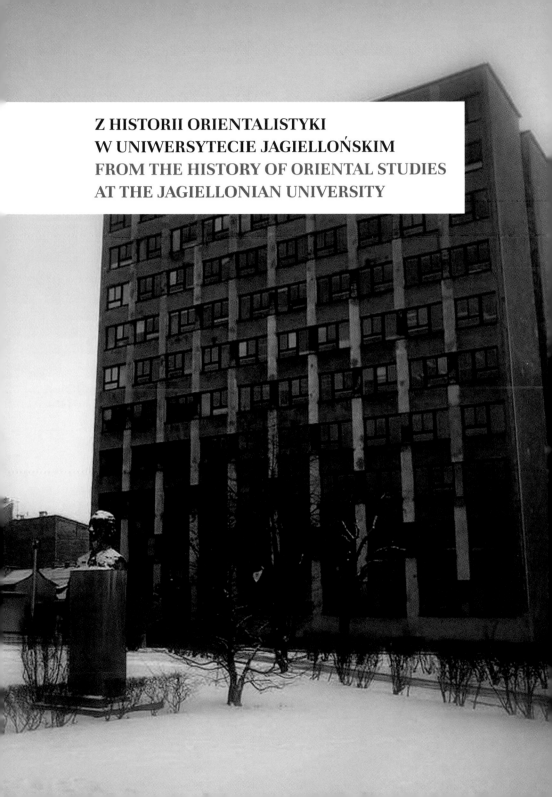

Z HISTORII ORIENTALISTYKI
W UNIWERSYTECIE JAGIELLOŃSKIM
FROM THE HISTORY OF ORIENTAL STUDIES
AT THE JAGIELLONIAN UNIVERSITY

POCZĄTKI ORIENTALISTYKI

Początki naukowej orientalistyki sięgają XVI wieku, kiedy to na prawie wszystkich istniejących wówczas uniwersytetach europejskich zainicjowano studia hebraistyczne, nieodzowne do egzegezy Pisma Świętego. Na Akademii Krakowskiej język hebrajski wykładali wówczas między innymi: Dawid Leonard (ok. 1528), Jan van den Campen (1534), Walerian Pernus (1536–1540), Jan z Trzciany (zm. 1567), Francesco Stancaro (Franciszek Stankar) z Mantui (1549–1550) oraz Wojciech Buszowski (1564–1569). W kolejnych wiekach nauczanie języków orientalnych, związane ze studiami teologicznymi, stało na niskim poziomie. Znajomość hebrajskiego w Uniwersytecie z czasem prawie zupełnie zanikła, nie zachowały się też wiadomości o jakichkolwiek pracach naukowych z tamtego okresu.

Wiek XIX przyniósł ożywienie zainteresowania studiami orientalistycznymi. W roku 1805, na podstawie rozporządzenia cesarskiego o połączeniu Uniwersytetu Lwowskiego z Krakowskim, w ramach rozbudowy Wydziału Teologicznego miały powstać katedry języków orientalnych: hebrajskiego, chaldejskiego, syryjskiego i arabskiego oraz starożytności hebrajskich i ksiąg Starego Testamentu. Podobny wniosek o kreowaniu katedry języków wschodnich (hebrajski, syryjski, chaldejski) i archeologii biblijnej oraz filologii i egzegezy Starego Testamentu uchwaliła Rada Wydziału Teologicznego w 1815 roku.

W 1818 roku, dzięki staraniom Jerzego Samuela Bandtkiego, przy Wydziale Filozoficznym utworzono pierwszą Katedrę Języków Wschodu i Literatury Orientalnej. Powierzono ją uczonemu z Getyngi Wilhelmowi Münnichowi. Program studiów roku I i II obejmował wówczas między innymi wstęp do języków i literatury Wschodu, naukę hebrajskiego, syryjskiego, chaldejskiego, tureckiego, arabskiego, perskiego i etiopskiego, zaś na roku III studenci zapoznawali się z literaturą orientalną (głównie perską). Na wykłady uczęszczali studenci Wydziałów: Filozoficznego, Prawa i Teologicznego; w każdym roku było ich sześciu – liczba jak na owe czasy pokaźna. Oprócz działalności dydaktycznej w Krakowie prof. Münnich prowadził także badania naukowe, których efektem były pra-

ce: *Porównanie poetów polskich i perskich* (1823), *Znaczenie alegoryczne wierszy perskich* (1825) oraz *De poesi Persica* (1825). Katedra istniała osiem lat i, niestety, wobec braku wsparcia ze strony władz Uczelni została zlikwidowana w 1827 roku.

KATEDRA FILOLOGII ORIENTALNEJ UJ (1919–1972)

Na początku XX wieku ponownie pojawiła się okazja zorganizowania studiów orientalistycznych w UJ. W 1911 roku do Rady Wydziału Filozoficznego wpłynęło podanie dra Tadeusza Jana Kowalskiego (1889–1948), wychowanka Uniwersytetu Wiedeńskiego, ucznia prof. Rudolfa Greyera, o przyznanie mu subwencji na pogłębienie studiów semitologicznych. W latach 1911–1912 Kowalski kontynuował studia w Strassburgu i Kilonii, a następnie w latach 1912–1914 pracował w Instytucie Orientalistyki Uniwersytetu Wiedeńskiego. W 1914 roku w UJ odbyła się jego habilitacja (na podstawie pracy *Der Dīwān des Kais Ibn al-Hatīm*), a rok później doc. Kowalski rozpoczął wykłady języka arabskiego, perskiego i osmańskoturecksiego oraz historii muzułmańskiego Wschodu. Po uzyskaniu nominacji na profesora nadzwyczajnego 1 lipca 1919 roku Tadeusz Kowalski objął utworzoną na mocy dekretu podpisanego przez naczelnika państwa Józefa Piłsudskiego, pierwszą w niepodległej Polsce Katedrę Filologii Orientalnej. W 1921 roku powierzono mu także kierowanie pracami nowej jednostki dydaktyczno-badawczej, jaką było Seminarium Filologii Orientalnej (z siedzibą w pałacu Badenich przy ul. Sławkowskiej 32). Ów wybitny filolog kierował pracami Katedry oraz Seminarium do wybuchu II wojny światowej (6 listopada 1939 roku został aresztowany w ramach Sonderaktion Krakau, do lutego 1940 roku więziony był w Sachsenhausen) i kilka lat po jej zakończeniu, do swej przedwczesnej śmierci w 1948 roku. Profesor Kowalski pełnił też funkcję sekretarza generalnego PAU (1939), prezesa Polskiego Towarzystwa Orientalistycznego (1947), uczestniczył w pracach wielu zagranicznych towarzystw naukowych. Był jednym z najwszechstronniejszych orientalistów polskich, znawcą języków i kultury muzułmańskich ludów Bliskiego Wschodu, specjalistą w zakresie arabistyki, turkologii, iranistyki i islamistyki. Napisał ponad 200 prac naukowych, spośród których do najważniejszych należą: *Relacja Ibrāhīma Ibn Jaʻkūba z podróży do krajów słowiańskich w przekazie al-Bekrīego* (1946), *Le dīwān de Kaʻb Ibn Zuhair. Edition critique* (1950), *Na szlakach islamu. Szkice z historii kultury ludów muzułmańskich* (1935). Pro-

fesor Kowalski był znakomitym, uznanym przez międzynarodowe środowisko naukowe uczonym, wytrawnym badaczem, świetnym pedagogiem i organizatorem, twórcą nowoczesnej polskiej arabistyki, turkologii i islamistyki. Wykształcił wielu polskich naukowców i znawców Orientu, między innymi Ananiasza Zajączkowskiego (1903–1970) i Józefa Bielawskiego (1909–1997), późniejszych profesorów UW i twórców orientalistyki warszawskiej.

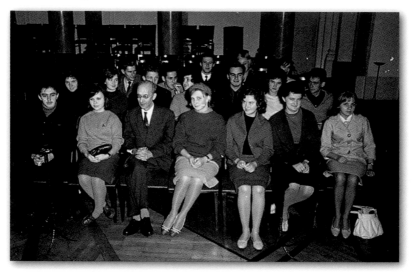

Koło naukowe orientalistyki z dr Zimnickim, początek lat 60-tych
Student research group with dr Zimnicki, early 1960's

Po śmierci prof. Kowalskiego w 1948 roku Katedrę objął historyk mediewista i arabista prof. Tadeusz Lewicki (1906–1992), który naukę języków orientalnych rozpoczął jeszcze we Lwowie pod kierunkiem prof. Zygmunta Smogorzewskiego (arabski) i księdza prof. Aleksego Klawka (hebrajski). Tadeusz Lewicki w 1928 roku wyjechał do Paryża, gdzie studiował nauki polityczne i języki wschodnie z myślą o karierze dyplomatycznej. Stamtąd udał się w swoją pierwszą podróż do Algierii, gdzie spędził kilka miesięcy. Po uzyskaniu stopnia doktora w 1931 roku na Uniwersytecie Jana Kazimierza we Lwowie (na podstawie rozprawy o historii Afryki Północnej w okresie wczesnego średniowiecza) ponownie udał się do Paryża, gdzie w latach 1932–1934 studiował historię Wschodu i islamistykę. Po powrocie do Polski aż do wybuchu wojny był starszym wykładowcą w Katedrze Historii Starożytnej Uniwersytetu Jana Kazimierza. W tym czasie powstał pierwszy tom

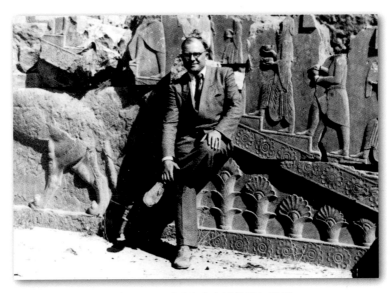

Prof. Franciszek Machalski (1904-1979)

jego pracy *Polska i kraje sąsiednie w świetle „Księgi Rogera", geografa arabskiego z XII w. al-Idrīsī'ego*. Wojnę prof. Lewicki spędził głównie w konspiracji; w randze podporucznika walczył w Powstaniu Warszawskim, aresztowany w listopadzie 1944 roku, trafił do oflagu w Murnau (Bawaria), a po wyzwoleniu dołączył do armii gen. Andersa, z którą został ewakuowany do Anglii. Po powrocie do Polski w 1947 roku osiedlił się w Krakowie. Korzystając z reformy studiów uniwersyteckich, prof. Tadeusz Lewicki, piastujący funkcję dyrektora Katedry, a następnie od 1972 roku Instytutu Filologii Orientalnej, znacznie rozbudował program studiów orientalistycznych, wprowadzając nowe przedmioty, czemu towarzyszyło powiększenie kadry naukowej o nowych wykładowców. Jego zasługą jest również utworzenie Zakładu Numizmatyki Instytutu Historii i Kultury Materialnej PAN (1954), Komisji Orientalistycznej Krakowskiego Oddziału PAN (1958) oraz rocznika „Folia Orientalia" (1951). Profesor Lewicki był uznanym w świecie autorytetem, autorem pierwszych w Polsce i pionierskich na skalę światową badań nad religijnymi gminami ibadyckimi (*Études ibādites nord-africaines I*, 1955), specjalistą od źródeł arabskich do dziejów Słowiańszczyzny (*Źródła arabskie do dziejów Słowiańszczyzny*, t. 1–4, 1956–1988), średniowiecznej historii Europy i Afryki (*Źródła zewnętrzne do historii Afryki na południe od Sahary*, 1969; *West African Food in the Middle Ages According to Arabic Sources*, 1974; *Dzieje Afryki od czasów najdawniejszych do XVI w.*, 1969).

INSTYTUT FILOLOGII ORIENTALNEJ UJ (1972–2011)

Instytut Filologii Orientalnej powstał 1 czerwca 1972 roku w drodze przekształcenia Katedry Filologii Orientalnej. Jego twórca i pierwszy dyrektor prof. Tadeusz Lewicki stworzył jednostkę naukową o szerokim zakresie badawczym, obejmującym języki, kraje i kultury od Dalekiego Wschodu po zachodnią i południową Czarną Afrykę. W ramach Instytutu utworzono zakłady: arabistyki, iranistyki oraz turkologii; kontynuowano także badania w dziedzinie afrykanistyki oraz w zakresie źródeł orientalnych i numizmatyki. Kadrę naukową stanowili: jeden profesor zwyczajny, dwóch profesorów nadzwyczajnych, jeden docent, jeden starszy wykładowca, jeden wykładowca, ośmiu adiunktów, dwóch starszych asystentów, trzech starszych dokumentalistów, jeden asystent, dwóch lektorów, jeden starszy asystent naukowo-techniczny. Rocznie IFO kształcił sześciu–ośmiu magistrów orientalistyki, którzy często znajdowali zatrudnienie w wielu placówkach naukowych, na przykład prof. Władysław Kubiak (1925–1997), arabista, sekretarz Stacji Archeologii Śródziemnomorskiej UW w Kairze, czy dr Zygmunt Abrahamowicz (1923–1990), pracownik Instytutu Historii PAN.

Dziś obsadę kadrową Instytutu Orientalistyki UJ, kierowanego od 2012 r. przez arabistkę prof. dr hab. Barbarę Michalak-Pikulską, stanowi: 21 samodzielnych pracowników naukowych (trzech profesorów zwyczajnych, siedmiu nadzwyczajnych z tytułem naukowym, jedenastu adiunktów ze stopniem doktora habilitowanego), 19 adiunktów, pięciu wykładowców, sześciu asystentów z doktoratem, 12 lektorów (w tym native speakerzy z Japonii, Iranu, Indii, Tajwanu, Turcji oraz krajów arabskich).

Badania naukowe IO UJ obejmują następujące dziedziny:
• arabistykę – język, literaturę, religię, historię i historię kultury świata arabskiego
• semitystykę – język hebrajski
• iranistykę – językoznawstwo irańskie, literaturę perską i historię kultury świata irańskiego (Iran, Kurdystan, Afganistan, Tadżykistan, Osetia)
• indologię – języki indyjskie, starożytną i współczesną literaturę, filozofię, historię i kulturę obszarów kręgu cywilizacji indyjskiej
• turkologię – językoznawstwo tureckie, literaturę i historię kultury ludów tureckich
• japonistykę i sinologię – językoznawstwo japonistyczne, sinologiczne, literaturę, kulturę i historię Japonii oraz Chin i Tajwanu.

Dziś, kiedy studia orientalistyczne znowu są modne (od wielu lat ja-

ponistyka przoduje wśród kierunków wybieranych przez kandydatów na studia), szybko pojawiają się nowe, niefilologiczne kierunki „wschodoznawcze". Jest rzeczą oczywistą, że współczesna orientalistyka, jako nauka o dużym znaczeniu politycznym, historycznym i kulturowym, obejmuje takie dyscypliny jak: archeologia, historia, kultura, etnografia, antropologia, socjologia czy nauki polityczne. Jednakże nie należy zapominać, że filologia, na bazie której rozwinął się cały ten kompleks nauk, musi pozostać główną dyscypliną orientalistyki. Nie można bowiem zrozumieć współczesnego Wschodu ani, tym bardziej, stworzyć żadnej jego syntezy historyczno-społecznej bez znajomości źródeł pisanych tego regionu, bez znajomości języka. Już sto lat temu mówił o tym, przestrzegając przed encyklopedycznym, a dyletanckim „wszystkoizmem", prof. Tadeusz Kowalski, który, mimo że sam określał siebie jako orientalistę, to jednak równocześnie z całą mocą podkreślał podstawowe znaczenie filologii oraz znajomości języków dla wszelkich „studiów wschodnich".

Kinga Paraskiewicz

THE BEGINNINGS OF ORIENTAL STUDIES

The beginnings of Oriental studies as an academic discipline in Krakow date back to the sixteenth century, when almost all of the then existing European universities initiated Hebrew studies, indispensable for the exegesis of the Holy Scriptures . At the time the Hebrew language was taught at the Krakow Academy by Dawid Leonard (c. 1528), Jan van den Campen (1534), Walerian Pernus (1536-1540), Jan of Trzciana (died in 1567), Francesco Stancaro (Franciscus Stancarus) from Mantua (1549-1550) and Wojciech Buszowski (1564-1569). In the following centuries the teaching of Oriental languages was still related to the theological studies and its level was rather low. With time the knowledge of Hebrew at the University nearly disappeared, and we have no information about any scholarly works from that period.

The 19th century brought a revival of interest in the oriental studies. The imperial ordinance on the merging of the University of Lviv with the University of Krakow from 1805 asserted the expansion of the Theological Faculty and new chairs of Oriental languages (Hebrew, Chaldean, Syrian and Arabic), as well as in Hebrew antiquities and Old Testament

exegesis were to be established. In 1815 the Council of the Faculty of Theology passed a similar resolution to open the chair of Eastern languages (Hebrew, Syrian, Chaldean) and Biblical archaeology, and of the philology and exegesis of the Old Testament.

In 1818, the efforts of Jerzy Samuel Bandtkie led to establishing at the Faculty of Philosophy the first Chair of Oriental Languages and Oriental Literature. It was entrusted to Wilhelm Münnich, a scholar from Göttingen. The program of the first two years included: introduction to Eastern languages and literature, Hebrew, Syrian, Chaldean, Turkic, Arabic, Persian and Ethiopian, while in the third year students were acquainted with Oriental (mainly Persian) literature. The lectures were attended by students of the faculties of Philosophy, Law and Theology; each year there were six of them – a considerable number in those days. In addition to teaching, prof. Münnich also conducted academic research, which resulted in such works as: *A Comparison of Polish and Persian Poets* (1823), *Allegorical Meanings of Persian Poems* (1825) and *De poesi Persica* (1825). The chair existed for eight years and then, in 1827, was closed due to the lack of support from the University's authorities.

THE CHAIR OF ORIENTAL PHILOLOGY (1919-1972)

The opportunity to establish Oriental studies at the Jagiellonian University reappeared at the beginning of the 20th century. In 1911 the Council of the Faculty of Philology received the application of Dr. Tadeusz Jan Kowalski (1889-1948), a graduate of the University of Vienna and a student of prof. Rudolf Greyer, for subsidy to further develop the semitic studies. In the years 1911-1912 Kowalski pursued his studies in Strassburg and Kiel, and then in the years 1912-1914 he worked at the Institute of Oriental Studies at the University of Vienna. In 1914 he received his habilitation (based on the dissertation *Der Dīwān des Kais Ibn al-Hatīm*), and a year later he began teaching Arabic, Persian and Ottoman-Turkish, as well as the history of the Muslim East. Having received the appointment as an associate professor on July 1, 1919, Tadeusz Kowalski became the head of the Chair of Oriental Philology established with a decree signed by Józef Piłsudski, Chief of State. It was the first Chair of Oriental Philology opened in Poland after it had regained its independence. In 1921 Kowalski was asked to be the head of the Seminary of Oriental Philology, a new didactic and research unit, (situated in the Badeni Palace at

32 Sławkowska Street). He administered the activities of both the Chair and the Seminary until the outbreak of World War II (on 6 November 1939 he was arrested during the Sonderaktion Krakau operation and imprisoned in Sachsenhausen until February 1940) and then again after its end until his untimely death in 1948. Professor Kowalski also served as secretary general of the Polish Academy of Sciences (1939) and president of the Polish Orientalist Society (1947), and he was an active member of many foreign scientific societies. He was one of the most versatile Polish Orientalists, an expert on the languages and culture of the Muslim peoples of the Middle East, a specialist in the fields of Arabic studies, Turkology, Iranian studies and Islam. He wrote over 200 academic papers including: *Ibrāhīma Ibn Ja'kūba's account of his journey to the Slavic countries in al-Bekrī's record* (1946), *Le dīwān de Ka'b Ibn Zuhair. Critical edition* (1950), *On the Islamic routes. Sketches from the history of Muslim peoples' culture* (1935). Professor Kowalski was an excellent scholar, recognized by the international community, experienced researcher, great teacher and organizer, creator of modern Polish Arabic studies, turkology and Islam studies. He educated many Polish scholars and connoisseurs of the Orient, including Ananias Zajączkowski (1903-1970) and Józef Bielawski (1909-1997), who then became professors at the University of Warsaw and founders of Orientalist studies in Warsaw.

After the death of professor Kowalski in 1948, the Chair was taken over by professor Tadeusz Lewicki (1906-1992), medievalist and Arabist, who began to learn Oriental languages in Lviv under the instruction of prof. Zygmunt Smogorzewski (Arabic) and rev. prof. Aleksego Klawka (Hebrew). In 1928 Lewicki went to Paris, where he studied political science and eastern languages with a view to a diplomatic career. From there he went on his first trip to Algeria, where he spent several months. After obtaining the doctoral degree in 1931 at the Jan Kazimierz University in Lviv (based on a dissertation on the history of North Africa during the early Middle Ages) he went to Paris again, where in 1932-1934 he studied history of the East and Islam. After returning to Poland he was a senior lecturer at the Department of Ancient History at the University of Jan Kazimierz until the outbreak of the war. At that time he wrote the first volume of his *Poland and its neighboring countries in the light of the "Book of Roger", by al-Idrīsī, an Arab geographer from the 12th century*. During WWII professor Lewicki was in conspiracy; he fought in the Warsaw Uprising in the rank of second lieutenant, was arrested in November 1944

and sent to the oflag in Murnau (Bavaria). After the liberation he joined the army of Gen. Anders and was evacuated to England.

Having returned to Poland in 1947, he settled in Krakow. As the head of the Chair, and then, from 1972, the Institute of Oriental Philology, he used the reform of the university education and developed the program of Oriental studies, introducing new courses and new lecturers. He also established the Department of Numismatics at the Institute of History and Material Culture of the Polish Academy of Sciences (1954), the Orientalist Committee of the Krakow Branch of the Polish Academy of Sciences (1958) and the annual "Folia Orientalia" (1951). Professor Lewicki was a world-renowned authority, the author of the pioneering research on Ibadi religious communities (*Études ibādites nord-africaines I*, 1955), a specialist in Arabic sources for the history of Slavdom (*Arab sources for the history of Slavdom*, Vol. 1-4, 1956-1988), medieval history of Europe and Africa (*External sources for Africa's history south of the Sahara*, 1969; *West African Food in the Middle Ages According to Arabic Sources*, 1974; *History of Africa from the earliest times to the 16th century*, 1969).

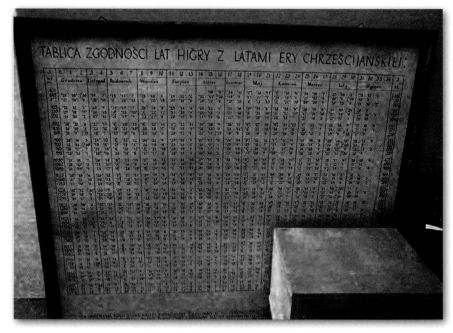

Tablica z przeliczeniami kalendarza muzułmańskiego
A conversion table from the Muslim calendar, fot. / photo Kinga Paraskiewicz

INSTITUTE OF ORIENTAL PHILOLOGY (1972-2011)

The Institute of Oriental Philology (IFO) was established on June 1, 1972. It developed from the Oriental Philology Department. Its founder and the first director, prof. Tadeusz Lewicki, established a research unit with a wide spectrum of research areas, ranging from the languages, countries and cultures of the Far East to the western and southern Black Africa. In the Institute there were departments of Arabic studies, Iranian studies and Turkology. The African and Oriental studies, as well the numismatics were also continued. The academic staff consisted of: one full professor, two associate professors, one docent, one senior lecturer, one lecturer, eight assistant professors, two senior assistants, three senior archivists, one assistant, two language instructors, one senior technical assistant. Annually IFO educated from six to eight Masters of Oriental Studies, who often found employment in scientific institutions, for example prof. Władysław Kubiak (1925-1997), arabist, secretary of the Mediterranean Archeology Center of the University of Warsaw in Cairo, or dr. Zygmunt Abrahamowicz (1923-1990), an employee of the Institute of History of the Polish Academy of Sciences.

Today, the Institute of Oriental Studies of the Jagiellonian University, with prof. dr. hab. Barbara Michalak-Pikulska as its head since 2012, consists of 21 independent research fellows (three full professors, seven associate professors, eleven assistant professors with a post-doctoral degree), nineteen assistant professors, five lecturers, six assistants with a doctorate, twelve lecturers (including native speakers from Japan, Iran, India, Taiwan, Turkey and Arab countries).

The research of the IO UJ includes such areas as:

• Arabic studies – language, literature, religion, history and history of the culture of the Arab world
• Semitic studies – Hebrew
• Iranian studies – Iranian linguistics, Persian literature and the history of Iranian culture (Iran, Kurdistan, Afghanistan, Tajikistan, Ossetia)
• Indology – Indian languages, ancient and contemporary literature, philosophy, history and culture of areas of Indian civilization
• Turkology – Turkish linguistics and literature, history and culture of Turkic peoples
• Japanology and sinology – Japanese and Chinese linguistics, literature, culture and history of Japan, China and Taiwan.

Today Oriental studies are fashionable again (for many years Japanese studies have been one of the most popular programs at the university), new non-philological "Eastern studies" tend to appear quickly. It is obvious that contemporary Oriental studies, as a science of great political, historical and cultural importance, include such disciplines as: archaeology, history, culture, ethnography, anthropology, sociology or political sciences. However, it should not be forgotten that the philology, the basis for the development of many research areas, must remain the main discipline of Oriental studies. One cannot understand the contemporary East nor attempt any historical or social synthesis of its features without knowing the written sources of the region or the language. Professor Tadeusz Kowalski, although he described himself as an Orientalist, emphasized the fundamental importance of philological research a hundred years ago, warning against an encyclopaedic and dilettantish "research of everything".

Biblioteka Instytutu Orientalistyki w budynku Collegium Paderevianum
Library of the Institute of Oriental Studies in Collegium Paderevianum, 2011,
fot. / photo Kinga Paraskiewicz

ORIENTALNE SKARBY BIBLIOTEKI JAGIELLOŃSKIEJ
ORIENTAL TREASURES OF THE JAGIELLONIAN LIBRARY

Biblioteka Jagiellońska to jedna z nielicznych polskich bibliotek, która może się poszczycić bogatą kolekcją piśmienniczą, w postaci druków i manuskryptów, poświęconą szeroko rozumianej tematyce Orientu. Fakt ten dobitnie świadczy o wielowiekowej tradycji polskich zainteresowań Wschodem, jest też efektem zorganizowania przed stu laty na najstarszej polskiej uczelni – Uniwersytecie Jagiellońskim, studiów orientalistycznych. To w tej krakowskiej Alma Mater w 1919 roku orientalista – profesor Tadeusz Kowalski otrzymał Katedrę Filologii Orientalnej, od 1921 roku znanej pod nazwą Seminarium Filologii Orientalnej. Ta uniwersytecka jednostka naukowo-dydaktyczna w 1972 roku otrzymała status instytutu – Instytutu Filologii Orientalnej, który osiem lat temu zmienił nazwę na Instytut Orientalistyki.

Początkowo, kierowana przez profesora Kowalskiego krakowska orientalistyka obejmowała swym zakresem badawczo-dydaktycznym tylko Bliski Wschód, a wykładanymi językami były: arabski, perski i turecki. W latach 70. XX wieku w Instytucie Filologii Orientalnej utworzono Zakład Indianistyki, który miał zapewnić kontynuację studiów indologicznych podjętych już w XIX wieku na Uniwersytecie Jagiellońskim. Z kolei na przełomie XX i XXI wieku pojawiły się w strukturze Instytutu nowe jednostki obejmujące swymi badaniami i programem dydaktycznym Japonię i Chiny.

Na księgozbiór Biblioteki Jagiellońskiej poświęcony tematyce wschodniej składają się nie tylko dzieła drukowane (starodruki i współczesne), ale też rękopiśmienne, pozyskane do bibliotecznych zbiorów zarówno z zasobów indywidualnych kolekcjonerów i badaczy, jak i z różnych polskich i zagranicznych instytucji. Trudno do dzisiaj oszacować całkowitą liczbę obiektów, które można zaklasyfikować jako tak zwane „orientalia".

Wystawa „Orientalne skarby Biblioteki Jagiellońskiej" zgromadziła zaledwie kilkadziesiąt obiektów reprezentujących poszczególne specjalności Instytutu Orientalistyki. Tak więc, zebrano tu piśmiennictwo związane z Bliskim i Dalekim Wschodem: z Turcją, krajami arabskimi, Iranem, Indiami, Chinami i Japonią.

Polskie społeczeństwo otwarte na świat i inne kultury, interesowa-

ło się nie tylko sąsiadami, ale też odległymi kulturami ludów Wschodu. Dlatego polscy badacze, podróżnicy, misjonarze już w średniowieczu docierali do odległych orientalnych krain, pozostawiając niekiedy relacje z tych wypraw w formie zapisków, diariuszy, pamiętników, czy nawet obszernych traktatów. Często wyprawy te i ich opisy stawały się inspiracją do późniejszych badań naukowych.

Wśród prezentowanych obiektów, zarówno rękopiśmiennych jak i drukowanych, są między innymi: dzieła literackie, egzemplarze Koranu, słowniki, modlitewniki, diariusze, dzieła historyczne, opisy krain i różnych miejsc, traktaty, pamiętniki, mapy.

Różnorodność tematyczna i gatunkowa zebranych tu dzieł pokazuje niezwykłą wszechstronność zainteresowań Orientem, a bogata kolekcja orientaliów Biblioteki Jagiellońskiej jest niewątpliwie istotną częścią naszego dziedzictwa narodowego.

Ewa Siemieniec-Gołaś
kurator wystawy

The Jagiellonian Library is one of the few Polish libraries which can boast a particularly rich collection of prints and manuscripts devoted to the Orient, broadly understood. The fact demonstrates a centuries-long interest in the East and is the effect of establishing the Faculty of Oriental Studies at the Jagiellonian University – the oldest Polish university. In 1919, Prof. Tadeusz Kowalski, professor of Oriental Studies, was appointed to chair the Department of Oriental Philology, the name of which was changed to the College of Oriental Philology in 1921. In 1972 this research unit received the status of institute – the Institute of Oriental Philology, which eight years ago changed its name to the Oriental Studies Institute.

In the beginning, the research and didactic interests of the Krakow oriental studies under the leadership of Prof. Kowalski covered only the Middle East and languages taught were Arabic, Persian and Turkish. In the 1970s, in the Institute of Oriental Studies, the Indological Studies Unit opened to ensure a continuation of Indological studies that had started as early as the nineteenth century at the Jagiellonian University. Then, at the end of the nineteenth century and in the early years of the twentieth century, new units were created to include research and studies devoted to Japan and China.

The book collection of the Jagiellonian University devoted to eastern themes includes not only printed texts (old prints and contemporary publications) but also manuscripts acquired from individual collectors and researchers as well as various Polish and foreign institutions. It is hard to estimate the total number of objects that can be classified as so-called Orientalia.

The exhibition "Oriental Treasures of the Jagiellonian Library" presents just a few tens of objects representing individual areas of specialization of the Institute of Oriental Studies, one of them being literary texts relating to the Middle East and the Far East: Turkey, the Arab countries, Iran, India, China, and Japan.

Open to the world and other cultures, Polish society was interested not only in its neighbours but also in the distant cultures of the peoples of the East. Therefore, Polish researchers, travellers, missionaries would reach far regions and then report their travels in notes, journals, diaries, or even elaborate treatises. Frequently, these expeditions and their descriptions would become an inspiration for later research studies.

Among the presented objects, both manuscripts and printed texts, the exhibition presents literary works copies of the Quran, dictionaries, prayer books, diaries, historical works, descriptions of lands and various places, treaties, journals, and maps.

The variety of themes and genres of the works shows the unique versatility of interests in the Orient. The Jagiellonian Library's rich collection of Orientalia undoubtedly constitutes a significant part of our national heritage.

Ewa Siemieniec-Gołaś
Curator of the exhibition

DZIAŁ TURECKI
TURKISH THEMES

Prezentowane na wystawie dzieła poświęcone tematyce tureckiej to niezwykle skromna, niemal symboliczna reprezentacja zgromadzonej w Bibliotece Jagiellońskiej bogatej kolekcji, głównie starodruków, które opisują państwo tureckie, jego kulturę, język, wierzenia, obyczaje, relacje z innymi krajami, itd.

Wśród prezentowanych obiektów są tak unikatowe dzieła jak trzytomowy słownik *Thesaurus linguarum orientalium* Franciszka á Mesgnien-Menińskiego, napisane po łacinie dzieło wybitnego polskiego dragomana Wojciecha Bobowskiego, czy też mała siedemnastowieczna broszura opisująca flotę muzułmańską. Są też osiemnastowieczne opisy państwa tureckiego Franciszka Bohomolca i Józefa Mikoszy, polski przekład dzieła Paula Ricaut - sekretarza ambasadora tureckiego przy Porcie Ottomańskiej, dwa dzieła siedemnastowiecznego pisarza i poety Marcina Paszkowskiego, z których jedno jest wierszowanym opisem "tureckich dziejów", a drugie to polski przekład napisanego po łacinie szesnastowiecznego traktatu Aleksandra Gwagnina. Jest też dzieło Jana Potockiego reprezentujące literaturę pamiętnikarską, czy wreszcie wydana techniką litograficzną dziewiętnastowieczna praca Walentego Skorochód Majewskiego stanowiąca podręcznik do nauki języka tureckiego.

Zebrane tu prace pokazują rozmiar zainteresowań tematyką turecką w polskim społeczeństwie, co poczynając od XV/XVI w. zaowocowało bogatym i bardzo zróżnicowanym tematycznie piśmiennictwem poświęconym Turcji.

Works chosen for the exhibition represent a small portion of the wider and rich Jagiellonian Library collection devoted to Turkish theme. Of primary interest are antique prints which illustrate the Turkish state, including its culture, language, beliefs, traditions, and relationships with other countries.

The presentation includes such unique works as a three-volume *Thesaurus linguarum orientalium* by Franciszek á Mesgnien-Meniński; an exceptional work in Latin by Wojciech Bobowski – a prominent Polish

dragoman; a small seventeenth century brochure describing the Muslim fleet. Also featured are eighteenth century descriptions of the Turkish state written by Franciszek Bohomolec and Józef Mikosz; and a Polish translation of the work of Paul Ricaut, a secretary to the Turkish ambassador at the Ottoman Port. Two works of Marcin Paszkowski – the seventeenth century writer and poet – are included, the first of which is a rhyming description of Turkish history and the second a Polish translation of the sixteenth century Latin treaty by Aleksander Gwagnin. The exhibition also includes Jan Potocki's example of diary literature and a nineteenth century lithograph copy of a Turkish language textbook by Walenty Skorochów Majewski.

The wide variety of works reveals the scope of interest in Turkish topics among Polish society of the day which, starting from the fifteenth and sixteenth centuries, resulted in a rich and greatly diversified collection of Turkish literature.

Franciszek á Mesgnien Meniński
Thesaurus Linguarum Orientalium Turcicae, Arabicae, Persicae, I-III
Viennae 1680
BJ St. Dr. 34165 IV
Liczący ok. 3 tysięcy stron trzytomowy słownik przekładowy języków orientalnych – tureckiego, arabskiego, perskiego – autorstwa wybitnego orientalisty, dragomana i dyplomaty – Franciszka á Mesgnien Meninskiego. Słownik ten ułożony jest w porządku alfabetu arabskiego, a objaśnienia poszczególnych wyrazów tureckich, arabskich i perskich zapisanych zarówno pismem arabskim, jak i w łacińskiej transkrypcji, podane są w językach: łacińskim, niemieckim, francuskim, włoskim, polskim.
A three-volume work consisting of approximately three thousand pages, which functions as a translation dictionary of oriental languages: Turkish, Arabic, and Persian, written by the outstanding orientalist, dragoman, and diplomat Franciszek á Mesgnien-Meniński. The dictionary follows the Arabic alphabet order and the explanations of individual Turkish, Arabic, and Persian words, written in both Arabic and Latin transcriptions, are presented in Latin, German, French, Italian, and Polish languages.

اسامه esâme [s. pro اسامي esâmî ۲. Pl.
ab اسم (اسم)] q. Nomina, Catalogus, seu
album militum,q. ipsum nomen inscriptum
albo ut انك اسامیسي چالندي anun-esâmesî, s. pro esâmîsi, cia-
lyndy. Exauctoratus est, q. ipsius nomen
deletum est ex albo. Il suo nome è stato le-
vato dal Rollo, è stato riformato. V.
مسكوك V. Item اسامه esâme, & üsâme ۲. Leo. V.
Gol.

اسامي منیغد ومغازي شریغغلري esâ-
mû münîfe we meghāzīī şerîfeleri. Præ-
clara eorum nomina & gesta. Li loro eccelsi
nomi e nobilissime attioni heroiche. Sæ.

آسان âsân p. ككز gen-ez قولايي ko-
laj ۲. سهل sehel, sehyl ۲. Facilis, commo-
dus. Leicht. Facile, agevole. Facilè, aisé,
commode. Łacny/łatwy.

آسان وجهله âsân weğhile. Facile, fa-
cili modo. Leichtlich/ mit leichter Weiß.
Facilmente, commodamente, con facilità, a-
geuolezza, ageuolmente. Facilement, auec
facilité, aisément. Łacno/łacnym sposobem.

آسان كیر âsân gîr, comp. q. Facilè te-
nens, facilis accessus, affabilis. Di accesso
facile, affabile, piacevole. Ik.

آسانلق و آساني âsânlyk & âsânî p.
قولايلق kolajlyk ۲. سهولت sühület ۲.
ككرزلك gen-ezlik ۲. Facilitas. Leichtlichkeit.
Facilità, ageuolezza. Facilité. Łacność.
Hinc آسانلغله âsânlyghile. Facilè, com-
mode, expeditè. Facilmente &c. i. q. su-
perius وجهله

آساني âsânî p. facilitas V. آسانلق
sic آساني ایله sühületü âsânî ile
Cum facilitate: Con facilità &c. Ik.

اسانید esânîd p. Pl. ab اسناد isnâd &
اسناده isnâde Allegationes alienæ aucho-
ritatis, & fidei Gol. f. etiam attributiones,
imputationes.

آساي âsâj Instar,& quies V. آسا
دنچلك dinğlik ۲. راحت rähet ۲. Quies,
tranquillitas, otium, sedatio, pacatio, quie-
tatio. Quiete, riposo, otio. ll. آرایش ârâiš
Ll. Sæ.

آسایش وآرام âsâiš ârâm p. Quie-
scere, & consistere, subsistere. Riposare, &
fermarsi. Sæ.

آسایشكده âsâiš kede. comp. q. Delu-
brum quietis. Locus quietis. Luogo di ripo-
so. Ik.

اسب esb, seu esp. p. Equus. Cauallo V.
اسب واسباب at. اسپا espâ espâb. Equi,
& res aliæ. Caualli, e robbe. Ik. اسب خنك
espî chynk V. اسب سركس & خنك espî
serkes V. سركش

اسباب espâb ۲. Pl. à سبب sebeb. Cau-
sæ, motiva, argumenta, & media, modi,
apparatus, instrumenta, utensilia. Ursa-
chen/Bewegnussen/ vnd Mittel/ Weiße.
Cause, cagioni, motiui, e mezi. Causes, mo-
tifs, & moyens. Przyczyny/ y sposoby. Tef-
Ll. Ik. Sæ. Ut سفر اسپابي sefer espâbî.
Apparatus, res necessariæ ad iter, & ad bel-
lum. Le prouisioni, ò cose necessarie per il
viaggio, ò per la guerra. Sæ. Sic اسباب
سفر ولوازم ظفر تدارکنده اشتغال اوزره ایكن
espâbi sefer, we lewâzimî zafer tedârükine
istighâl üzre iken. Dum ipse necessaria ad
bellum, & victoriam præpararet. Mentre se
ne staua prouedendo, e disponendo le cose ne-
cessarie per la guerra. Br. Sæ. اسباب رحلت
espâbi ryhlet. Apparatus, res ad migrandum
necessariæ. Il bagaglio, treno per il viaggio.
Br. Sæ. اسباب اسپان مجاهدان espâbi es-
pânî müğiâhidân. Phaleræ equorum Bella-
torum. Li arnesi de' caualli de' Soldati. Sæ.
اسپابي جنك جعنده آهنك اتدي espâbî
ğenk gem-ŷne ähenk itti. Præparavit neces-
saria ad bellum. S'applicò alli apparecchi del-
la guerra. Sæ. اسباب بهجت وكامراني
espâbi bihğetü kâmrânî. Causæ, & motiva,
materia lætitiæ & exultationis, aut delicia-
rum. Cagioni, motiui, e materia di allegrez-
za, e di delizie. حه اسباب مدحي بي espâbi medhŷ, bî heddü bî šü-
وبي شمار mâr. Argumenta laudis ejus sunt immensa,
ac innumerabilia. La materia di lodarlo è
infinita. Sæ. اسباب معیشه espâbi me-ŷše.
Media vivendi. Mezi di viuere. Ik. Sic
سایر اسباب معاشلري ولوازم انتعاشلري
saîr espâbi me-âšleri we lewâzimî inti-âšleri.
Alia eorum vivendi media, victualia, provisio-
nes. Li altri loro viueri, vettouaglie, ò pro-
uisioni. Sæ. Sic اسباب معاش ومصالح
زندكاني والنتعاشي فراواندر espâbi me-âš we
mesalyhy zindeğanî wü inti-âši fräwândür
Media vivendi sunt in eo loco facilia, abun-
dat

Marcin Paszkowski
Dzieje tureckie i utarczki kozackie z Tatary. Tudzież też o narodzie, ob-
rzędziech, nabożeństwie, gospodarstwie i rycerstwie, etc. tych pogan
ku wiadomościom ludziom różnego stanu pożyteczne. Przydany jest
do tego dykcjonarz języka tureckiego i dysputacja o wierze chrześcijań-
skiej i zabobonach bisurmańskich etc. Przez Marcina Paszkowskiego na
czworo ksiąg rozdzielone, opisane i wydane || The Turkish History and
the Wars between Cossacks and Tartars (...)
Kraków 1615
BJ St. Dr. 311079 I
Wydana w Krakowie 155-stronicowa praca zawierająca informacje o Turcji
i świecie muzułmańskim. Ponadto w pracy znajduje się, liczący kilkaset
słów, polsko-turecki słowniczek, a także kilka krótkich tekstów tureckich.
Autorem był ówczesny pisarz okolicznościowy, popularyzator wiedzy
o Wschodzie – Marcin Paszkowski.
Published in Kraków, this is a 1550 page work which presents information
about Turkey and Muslim world. The publication also includes an abbrevi-
ated Polish–Turkish dictionary of a few hundred words and a few short
texts in Turkish. The author was Marcin Paszkowski, a writer of occasional
texts and promoter of knowledge about the East.

Monarchia turecka opisana przez Ricota sekretarza posła angielskiego
u Porty Ottomanskiej residującego || The Turkish Monarchy Described
by Rycaut, the Secretary of the English Envoy at the Sublime Porte
Słuck 1678
BJ St. Dr. 5898 III
Polski przekład dzieła o państwie osmańskim napisanego przez angielskie-
go dyplomatę – Paula Ricaut. Autorem polskiego przekładu z języka francu-
skiego był szlachcic – Hieronim Kłokocki.
Polish translation of a work about the Ottoman Empire by English diplomat
Paul Ricaut. Nobleman Hieronim Kłokocki provided the French to Polish
translation.

Franciszek Bohomolec
Opisanie krótkie państwa tureckiego || A Short Description of the Tur-
kish State
Warszawa 1770
BJ St. Dr. 29852 I

Marek Jakimowski
Opisanie krótkie zdobycia galery przedniejszej Aleksandryjskiej w porcie u Metelliny; za sprawą dzielną i odwagą wielką kapitana Marka Jakimowskiego, który był więźniem na tejże galerze, z oswobodzeniem 220. więźniów chrześcijan || A Short Description of the Conquest of an Important Alexandrian Galley in Metelin Port Thanks to the Courage of Captain Marek Jakimowski, Who Was Prisoner on the Very Galley, with the Liberation of 220 Christian Prisoners
Kraków 1628
BJ St. Dr. 25222 I
Polski przekład z 1628 roku wydanej po włosku relacji o buncie załogi na tureckiej galerze, któremu przewodził kapitan Marek Jakimowski.
Polish translation of an account written in Italian and published in 1628, describing a mutiny on a Turkish galley led by the ship's captain Marek Jakimowski.

Józef Mikosza
Obserwacje polityczne państwa tureckiego, rządu, religii, sił jego, obyczajów i narodów pod tymże żyjącym panowaniem. Z przydatkiem myśli partykularnych o człowieku moralnym i o edukacji krajowej, przez Imci Pana Mikoszę w czasie mieszkania jego w Stambule || Political Remarks on the Turkish State, Its Government, Military Power, Customs and People Living under Its Rule with a Supplement on Morality and Education, by Mikosza during His Stay in Istanbul
Warszawa 1787
BJ St. Dr. 24302 I

Jan Potocki
Podróż do Turek i Egiptu z przydanym dziennikiem podróży do Holandyi || A Journey to Turkey and Egypt with a Travel Journal to the Netherlands
Warszawa 1789
BJ St. Dr. 390686 I
Polski przekład z języka francuskiego relacji Jana Potockiego z podróży do Turcji i Egiptu pisanej w formie listów do matki.
Polish translation from French of Jan Potocki's account of a journey to Turkey and Egypt, written in the form of letters to his mother.

Monarchia turecka opisana przez Ricota (...) || The Turkish Monarchy Described
by Rycaut (...), BJ St. Dr. 5898 III

Walenty Skorochód Majewski
Gramatyka języka tureckiego || A Grammar of Turkish Language
ok. 1830
BJ 2208151 III
Wydana w technice litograficznej pierwsza gramatyka języka tureckiego
napisana po polsku.
First Turkish grammar in Polish published in lithograph print.

Aleksander Gwagnin
Kronika Sarmacjej Europskiej [Sarmatiae Europae descriptio... przekł.
M. Paszkowski]
Kraków 1611
BJ St. Dr. 22495 III
Polski przekład Marcina Paszkowskiego szesnastowiecznego dzieła „Sar-
matiae Europae descriptio...", którego pierwsze wydanie pochodzi z 1578
roku. Autorem dzieła, choć jest to niejasne, był Włoch w służbie litew-
skiej – Aleksander Gwagnin.
A Polish translation by Marcin Paszkowski of the sixteenth century work
Sarmatiae Europae descriptio..., whose first edition dates back to 1578. Al-
though not fully clear, the author of the work appears to have been an
Italian serving Lithuania, Aleksander Gwagnin.

Wojciech Bobowski
De tractatus Turcarum
XVII w. || 17th century
BJ St. Dr. 40036 I
Dzieło poświęcone Turkom, napisane po łacinie przez Wojciecha Bobow-
skiego – wybitnego polskiego tłumacza i muzyka przebywającego przez
19 lat na dworze tureckiego sułtana. W europejskiej literaturze autor ten
znany pod nazwiskami: Albertus Bobovius, Albert Bobowski, natomiast
w piśmiennictwie tureckim jako Santuri Ali Ufki, Ali Ufki Bey.
A work about the Turks written in Latin by Wojciech Bobowski, a promi-
nent Polish translator and musician, who spent nineteen years living in
the Turkish sultan's court. The author is also known in European litera-
ture under the names of Albertus Bobovius and Albert Bobowski, and in
Turkish literature as Santuri Ali Ufki and Ali Ufki Bey.

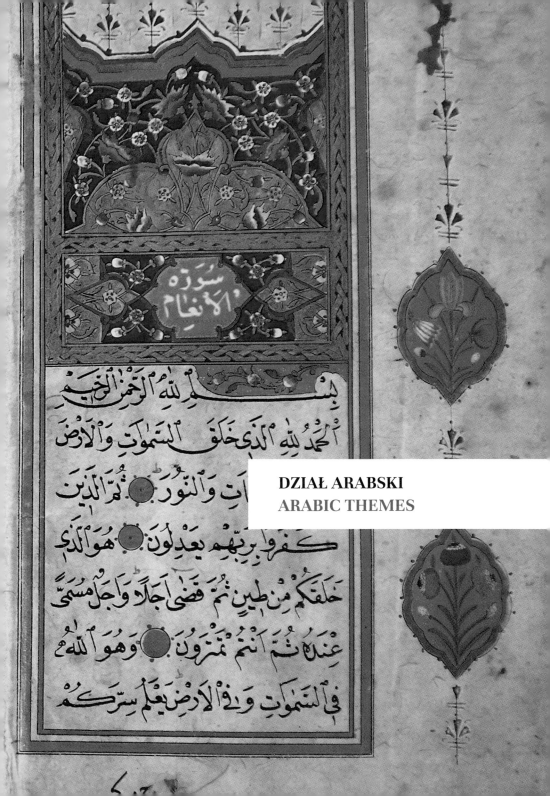

سُوْرَه
الْأَنِعَام

DZIAŁ ARABSKI
ARABIC THEMES

W początkowym okresie swojego piśmiennictwa Arabowie do zapisywania tekstów w języku arabskim używali przeróżnych materiałów, w tym takich jak kości zwierząt (głównie wielbłądów), liście palmowe, skorupy naczyń czy też specjalnie wyprawione skóry. Z czasem materiały te zostały wyparte przez inne, lepiej nadające się do zapisu. W rezultacie podboju Egiptu Arabowie zaczęli szeroko stosować papirus, który od dawna był w użyciu na tamtym obszarze, głównie w postaci zwojów, a ponadto lepiej się sprawdzał w zapisywaniu tekstów przy pomocy zaostrzonych trzcin. Jednak i ten materiał nie był idealny ze względu na swoją szorstką powierzchnię. Znacznie wygodniejszy w użyciu okazał się pergamin, który dawał równocześnie możliwość stosowania efektownych iluminacji. Najlepiej jednak sprawdzał się wynaleziony przez Chińczyków papier. W świecie islamu wyjątkowe mistrzostwo w produkcji papieru osiągnięto w Azji Środkowej. Przechowywane w Bibliotece Jagiellońskiej arabskie rękopisy sporządzone zostały przeważnie na papierze. W trakcie ewolucji rękopisu arabskiego doszło do wykształcenia się obiektu, który oprócz wyjątkowych wartości w zakresie dziedzictwa kulturowego reprezentuje najwyższy możliwy poziom pod względem kaligrafii, iluminacji oraz jakości rzemiosła introligatorskiego. Wiele manuskryptów ze zbiorów Biblioteki Jagiellońskiej jest tego dowodem.

Większość znajdujących się w Bibliotece rękopisów arabskich dotyczy tematyki związanej z islamem, jego doktryną i historią. W tej grupie obiektów najistotniejsze są kopie Koranu, jego fragmentów wraz z komentarzami, a także zbiory tradycji muzułmańskich.

Wśród innych manuskryptów arabskich trzeba wymienić także traktaty historyczne, filozoficzne, a także znaczące dzieła literackie pochodzące z różnych epok.

In the beginning, to record texts in the Arabic language, Arabs used various materials, including animal bones (mainly camel bones), palm tree leaves, pottery shards, or specially treated hides. Over time, other materials that were better suited to write on replaced them. As a conse-

quence of the conquest of Egypt, Arabs started to use papyrus, which had already been generally used in that area, especially in the form of rolls, and that proved better for writing on with the use of sharp reed. And yet, this material was not ideal, either, due to its coarse surface. Parchment paper turned out to be a much better material as it also allowed one to include impressive illuminations. The best material, however, was paper – a Chinese invention whose production in the Islamic world reached its peak of artisanal excellence in Central Asia. The Arabic manuscripts in the Jagiellonian Library collection were written mainly on paper. In their evolution, apart from having an exceptional cultural heritage value, Arabic manuscripts evolved into objects demonstrating the highest possible levels of calligraphy, illumination, and quality of bookbinding craftsmanship. This can be seen in many manuscripts of the Jagiellonian Library.

The majority of the Arabic manuscripts in the Jagiellonian Library collection concern issues relating to the doctrine and history of Islam. The most important pieces in this group include copies of the Quran, as well as fragments with commentaries and collections of Muslim traditions.

Other Arabic manuscripts include historical and philosophical treatises and significant literary works from various times.

Koran – Fragment obejmujący sury 1-18
Quran – Fragment including surahs 1-18
XVII/XVIII w. || 17th/18th century
BJ Rkp. 4984 I

Koran || Quran
Data ukończenia rękopisu *ramaḍan* 1202 h. = lipiec 1788
Date of finishing the manuscript *Ramaḍan* 1202 A. H. (Anno Hegirae) = July 1788
BJ Rkp. 6088 I

Koran || Quran
XVIII w. || 18th century
BJ Rkp. 6089 I

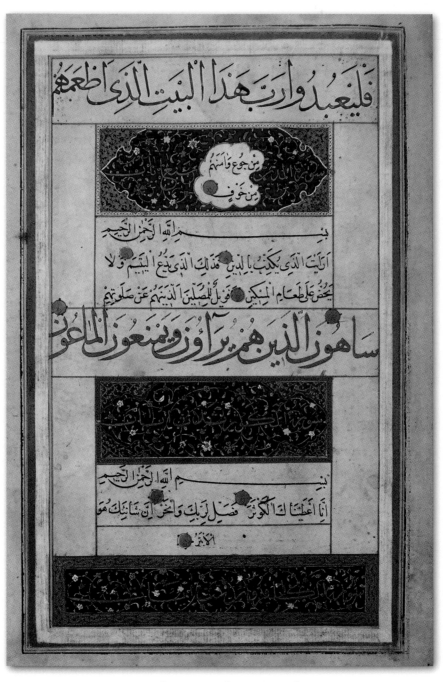

فَلْيَعْبُدُوا رَبَّ هَٰذَا الْبَيْتِ الَّذِي أَطْعَمَهُمْ

مِنْ جُوعٍ وَآمَنَهُمْ مِنْ خَوْفٍ

بِسْمِ اللَّهِ الرَّحْمَٰنِ الرَّحِيمِ

أَرَأَيْتَ الَّذِي يُكَذِّبُ بِالدِّينِ ۞ فَذَٰلِكَ الَّذِي يَدُعُّ الْيَتِيمَ ۞ وَلَا يَحُضُّ عَلَىٰ طَعَامِ الْمِسْكِينِ ۞ فَوَيْلٌ لِلْمُصَلِّينَ ۞ الَّذِينَ هُمْ عَنْ صَلَاتِهِمْ

سَاهُونَ ۞ الَّذِينَ هُمْ يُرَاءُونَ ۞ وَيَمْنَعُونَ الْمَاعُونَ

بِسْمِ اللَّهِ الرَّحْمَٰنِ الرَّحِيمِ

إِنَّا أَعْطَيْنَاكَ الْكَوْثَرَ ۞ فَصَلِّ لِرَبِّكَ وَانْحَرْ ۞ إِنَّ شَانِئَكَ هُوَ الْأَبْتَرُ ۞

Koran || Quran, Berol.Ms.Orient.Fol.36

Modlitewnik obejmujący sury 6, 36, 44, 48, 55, 56, 67, 78, 93, 94, 109-114 i 1 || Prayer book containing surahs 6, 36, 44, 48, 55, 56, 67, 78, 93, 94, 109-114 i 1

autor kopii Muḥammad aṭ-Ṭarabzūnī || author of the copy Muḥammad al-Ṭarabzūnī

XVII w. || 17th century

BJ Rkp. 7563 I

Koran || Quran

XV-XVI w. || 15th-16th century

Berol. Ms. Orient. Fol. 36

Modlitewnik || Prayer book

XVII/XVIII w. || 17th-18th century

BJ Rkp. 3341 I

Anonimowy komentarz do traktatu religijnego *al-ʿAqaʾid* (*Zasady wiary*) Naǧm ad-Dīna Abū Ḥafṣa ʿUmara ibn Muḥammada an-Nasafiego (1067–1142) || Anonymous commentary on religious tractate *al-ʿAqaʾid* (*Principles of faith*) by Naǧm al-Dīn Abū Ḥafṣ ʿUmar ibn Muḥammad al-Nasafī (1067–1142)

Data ukończenia kopii || Date of finishing the copy 881 A.H. = 1476/77

BJ Rkp. 3776 I

Komentarze nieznanego autora do Koranu – sury 25-47
Anonymous commentaries on Quran – surahs 25-47

ca. 1000 A.H. = ca. 1591

Berol. Ms. Wetzstein II 1278

Muḥammad ibn Ismāʿīl ibn Ibrāhīm ibn al-Muġīra al-Buḫārī (810-870)
Część piąta zbioru tradycji muzułmańskich Ṣaḥīḥ
Part 5 of Muslim traditions' collection Ṣaḥīḥ

942 A.H. = 1535

Berol. Ms. Wetzstein II 1330

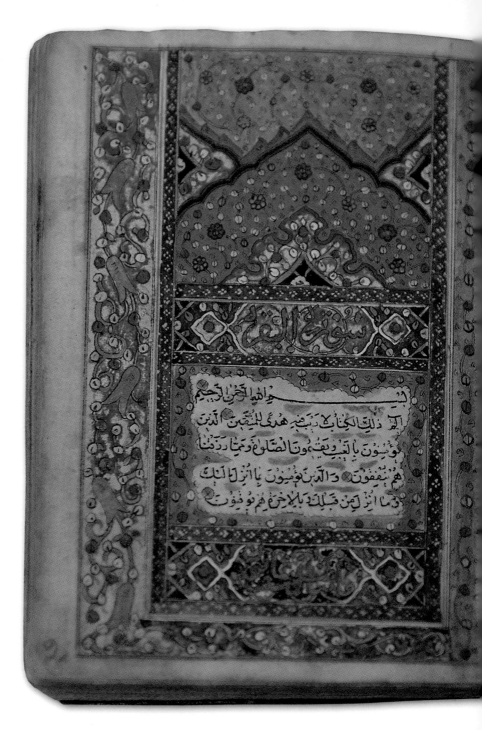

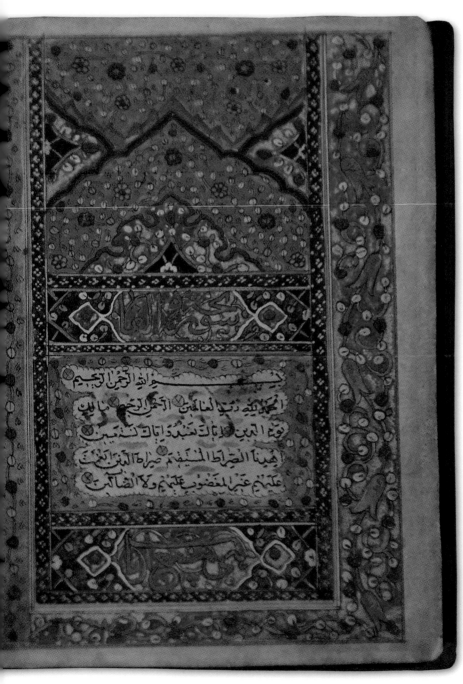

Koran || Quran, BJ Rkp. 6088 I

Ibn al-'Arabī (1165-1240)
Traktat religijny *Safīna kitāb 'aẓīm*
Religious tractate *Safīna kitāb 'aẓīm*
ok. 1000-1200 A.H. = 1591-1785
Berol. Ms. Wetzstein II 1693

Abū Muḥammad al-Kāsim ibn 'Alī ibn Muḥammad al-Ḥarīrī
Al-Maqāmāt
Data ukończenia kopii 5 ramaḍān [11]54 = 14 listopada 1741 || Date of
finishing the copy 14 July 1741
BJ Rkp. 4983 III

Maqāma – gatunek literacki, rodzaj narratywnej prozy wierszowanej.
Maqāma – literary genre, a kind of narrative rhyming prose.

'Abd ar-Raḥmān ibn Ismā'īl Abū Šāma (1203-1267)
Traktat historyczny *Kitāb ar-rawḍatayn fī aḥbār ad-dawlatayn* (Księga
dwóch ogrodów [to jest] wiadomości na temat dwóch państw) || Histori-
cal treatise *Kitāb al-rawḍatayn fī aḥbār al-dawlatayn* (Book of two gar-
dens [this is] information about two countries)
938 A.H. = 1531
Berol. Ms. Wetzstein I 127

Abū al-Walīd Ibrāhīm ibn Muḥammad ibn aš-Šiḥna al-Ḥalabī
Traktat prawniczy || Legal treatise *Lisān al-ḥukkām fī ma'rifa al-aḥkām*
Konstantynopol, miesiąc ǧumādā al-awwal 990 A.H. = 1582
Berol. Ms. Wetzstein II 1259

DZIAŁ PERSKI
PERSIAN THEMES

Przedstawione na wystawie rękopisy i litografie perskie należą do zbiorów Biblioteki Jagiellońskiej i Instytutu Orientalistyki Uniwersytetu Jagiellońskiego. Pochodzą one z zakupu, wymiany i darów od Klasztoru Kapucynów w Krakowie; z księgozbioru warszawskiego Żyda, bankiera, historyka, archeologa, społecznika i kolekcjonera sztuki, Mathiasa Bersona (1824-1908); od orientalisty, arabisty i historyka, prof. Tadeusza Lewickiego (1906-1992) oraz iranisty, prof. Franciszka Machalskiego (1904-1979), który podczas II wojny światowej, po zesłaniu w głąb ZSRR, trafił z Armią Andersa do Iranu.

Zbiór ten stanowi tylko skromną część kolekcji manuskryptów przechowywanych w 21 zbiorach publicznych i prywatnych w Polsce i liczących – wraz z rękopisami tureckimi (które stanowią większość) – 221 pozycji. Największe z nich znajdują się w Bibliotece Uniwersytetu Wrocławskiego, Muzeum Narodowym (Oddział Czartoryskich) w Krakowie (miniatury), Bibliotece Czartoryskich w Krakowie (manuskrypty) oraz Bibliotece Narodowej w Warszawie. Rękopisy nabywano z kolekcji wschodnich i zachodnich począwszy od końca wieku XVIII na fali zainteresowań kulturą Orientu. Największe kolekcje należały do rodów Czartoryskich, Zamoyskich, Potockich i Załuskich. W zbiorach polskich przeważają dzieła o charakterze literackim. Sporą część obejmują także modlitewniki.

The Persian manuscripts and lithographs exhibited here belong to the collections of the Jagiellonian University and the Institute of Oriental Studies of the Jagiellonian University. They have been acquired through purchase and exchange, as well as other sources: donations from the Capuchin Monastery in Krakow; from the book collection of Mathias Berson (1824-1908), a Warsaw Jew, banker, historian, archaeologist, community activist, and collector of art; from Prof. Tadeusz Lewicki (1906-1992), an Arabic scholar, Orientalist, and historian; and from Prof. Franciszek Machalski (1904-1979) who during WWII, after being exiled deep into the Soviet Union, arrived in Iran with General Anders' Army.

This collection constitutes exhibition presents a modest part of the collection of manuscripts gathered in 21 public institutions and private

libraries in Poland, which together with Turkish manuscripts (forming the majority) consists of 221 objects. The largest are kept in the Library of Wrocław University, the National Museum (the Czartoryski's Branch) in Krakow (miniatures), the Czartoryski Library in Krakow (manuscripts), and the National Library in Warsaw. The manuscripts were acquired from eastern and western collections from the end of the eighteenth century in the wake of the increased interest in the culture of the Orient. The largest collections belonged to the Czartoryski, Zamojski, Potocki and Załuski families. Most of the objects in Polish collections are of a literary nature, with a significant quantity of religious material.

Hāfez-e Širāzi
Divān || *Dywan* || *Diwan*
1028 A.H. = 1618
BJ Rkp. 21/02
Dywan zawiera gazale najwybitniejszego perskiego poety lirycznego Hāfeza z Szirazu. (ok. 1315-1390).
The *Diwan* includes some of the most famous examples of ghazal, or Persian lyric poetry Hāfez from Shiraz (ca. 1315-1390).

Hāfez-e Širāzi
Divān || *Dywan* || *Diwan*
Rękopis niedatowany [XX w.?] || Undated manuscript [20th century?]
BJ Rkp. 110/82
Manuskrypt znaleziony w Uzbekistanie przez Polaka z Armii Andersa. Opis w j. polskim ołówkiem na wyklejce: „Książka znaleziona z początkiem miesiąca lutego 1942 w lepiance opuszczonej przez Cyganów – mahometan, w kołchozie Lenin w rejonie romitańskim, 35 km od Buchary – Uzbekistan T. Majka".
Rāmitan, w rejonie którego położony był kołchoz, to starożytne miasto irańskie, wspomniane w *Tārix-e Boxārā* (Historia Buchary) Naršaxiego z X w. jako „miasto ze starą twierdzą (*kondez*), starsze od Buchary".
Manuscript, found in Uzbekistan by a Pole from General Anders' Army. On the cover of the book Polish note in pencil: "The book found at the beg. of Feb 1942 in adobe hut left by Gypsies – Mahometans, in a kolkhoz Lenin – Romitan District, 35 km from Bukhara – Uzbekistan. T. Majka".

Ramitan, where the kolkhoz is situated is an ancient Iranian town, mentioned by *Tārix-e Boxārā* (History of Bukhara) by Naršaxi in 10th cent. as a town with old fortress, older than Bukhara.

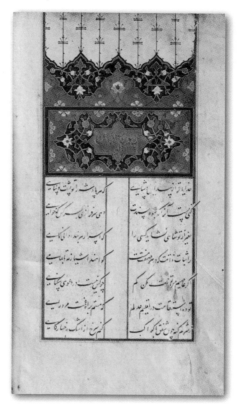

Soltān-e Salim, Divān || Dywan || Diwan, BJ Rkp. 60/90

Soltān-e Salim
Divān || Dywan || Diwan
XVII w. || 17th century
BJ Rkp. 60/90
Osmański sułtan Selim I panował w Turcji w latach 1512-1520. Bratobójca i świetny wojownik, który podczas swoich krótkich rządów znacznie powiększył terytorium Turcji, był również poetą, piszącym wiersze w języku perskim. Jego *Dywan* zawiera 210 gazali oraz kilka kasyd (*qaside*).
The Ottoman sultan Salim I, who ruled in Turkey between 1512-1520, a fratricide and an excellent warrior, who significantly extended the ter-

ritory of Ottoman Empire, was also a poet writing in Persian. His *Diwan* includes 210 ghazals and a few qasidas.

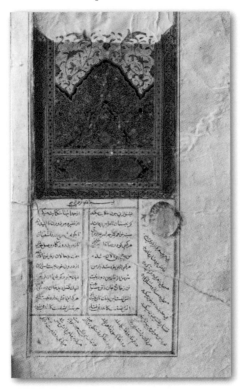

Moulānā Ğalāloddin Rumi, Masnavi-ye maʿnavi
Epopeja duchowa || Spiritual epic, BJ Rkp. Przyb. 23/02

Moulānā Ğalāloddin Rumi
Masnavi-ye maʿnavi || **Epopeja duchowa** || **Spiritual epic**
Rękopis niedatowany [XIX w.?] || Undated manuscript [19th century ?]
BJ Rkp. Przyb. 23/02

Moulānā Ğalāloddin Rumi (1207-1273) – perski poeta, mistyk, autor m.in. obszernego cyklu liryków mistyczno-erotycznych *Kolliyāt-e Šams-e Tabrizi* i zbioru podzielonych na sześć ksiąg przypowieści mistycznych wierszem – *Masnavi-ye maʿnavi* (Epopeja duchowa).

Moulānā Ğalāloddin Rumi (1207-1273) – Persian poet, mystic, author of (among other things) a cycle of mystical-erotic poetry *Kolliyāt-e Šams-e Tabrizi* and six volumes of mystical verse – *Masnavi-ye maʿnavi* (Spiritual epic).

Sā'eb-e Tabrizi
Divān || *Dywan* || *Diwan*
XVIII w. || 18ᵗʰ century
BJ Rkp. 41/69
Dywan Mohammada Sā'eba z Tabrizu (ok. 1592-1676), najwybitniejszego
poety doby safawidzkiej, reprezentującego styl indyjski. Zawiera oko-
ło 1419 gazali (*qazal*) ułożonych wg kolejności liter rymu, 54 rubajjaty
(*robā'i*), 3 kita (*qet'e*). Rękopis nabyto dla BJ drogą wymiany od ojców Ka-
pucynów w 1881 r.
The *Diwan* by Mohammad Sā'eb from Tabriz (ca. 1592-1676), the most
prominent poet in Safavid times, who represents Indian Style. Includes
about 1419 ghazals arranged according to the order of rhyming letters,
54 quatrains (*robā'i*) and 3 'fragments' (*qet'e*). Manuscript was purchased
from Capuchin Friars in 1881.

Ferdousi-ye Tusi
Šāhnāme || **Księga królewska** || **The Book of Kings**
Kalkuta 1858 = 1275 A.H. || **Kolkata 1858**
Druk litograficzny || **Lithographic print**
Bibl. IO UJ Or 17346
We wstępie wzmianka o tym, że wydanie oparte jest na 17 „godnych za-
ufania starych manuskryptach" i kilku innych niekompletnych. Litogra-
fia obejmuje obok *Księgi królewskiej* Ferdousiego z Tusu (ok. 940-1025)
kilka niekanonicznych tekstów epickich (Aneks – *molhaqāt*), w tym m.in.
Borzu-nāme oraz indeksy. Ilustracje czarno-białe, litograficzne.
In introduction mentions that this issue is based on 17 reliable old manu-
scripts and a few other incomplete ones. Lithography comprises, apart
from *The Book of Kings* by Ferdousi from Tus (ca. 940-1025), several non-
canonical epic texts (*molhaqāt*), including *inter alia* the *Borzu-nāme*, and
indexes. Black and white graphics, lithographic.

Adam Wilusz
Anahita
Polski Instytut Odrodzenia 1935
BJ Rkp. Przyb. 7/90
Adam Seweryn Wilusz (1877-1943) – filozof, dziennikarz, pedagog; za-

interesowany m.in. teozofią i religiami Wschodu. Dzieło niewydane, jest swobodną wariacją na temat mitologii i kultu staroirańskiej bogini Aredwi Sury Anahity.

Adam Seweryn Wilusz (1877-1943) – philosopher, journalist, pedagogue interested, among others, in theosophy and Easter religions. Unpublished work, unrestrained variation on mythology and goddess Aredvi Sura Anahita.

Ferdousi-ye Tusi
Šāhnāme || Księga królewska || The Book of Kings
Teheran 1903 (?) [Marzolph: 1307 A.H. = 1889]
Bibl. IO UJ inw. III/702

Hāfez-e Širāzi
Divān || Dywan || Diwan
XVI-XVII w. || 16th-17th century
Bibl. IO UJ Or. II 705
Dywan zawiera gazale najwybitniejszego perskiego poety lirycznego, Hāfeza z Szyrazu (ok. 1315-1390).
The *Diwan* includes ghazals by the most outstanding Persian lyric poet Ḥāfeẓ from Shiraz (ca. 1315-1390).

Amir Xosrou Dehlavi
Divān || Dywan || Diwan
Manuskrypt || Manuscript
1884
Bibl. IO UJ Or 18117
Dywan zawiera 426 gazali, kilkanaście rubajjatów i kita. Ich autor, poeta, uczony i muzyk, Amir Xosrou z Delhi (1253-1325), nazywany „Papugą Indii" (*Tuti-ye Hend*) jest uważany za najwybitniejszego poetę perskojęzycznego średniowiecznych Indii.
The *Diwan* includes 426 ghazals, a dozen of quatrains (*robā'i*) and 'fragments' (*qet'e*). Their author, a poet, scholar and musician, called the 'Parrot of India' is believed to be the most prominent Persian language poet in mediaeval India.

Saʿdi-ye Širāzi
Perska Księga na polski język przełożona od Jmci Pana Samuela Otwi-

nowskiego, nazwana Giulistan, to jest Ogród różany [Saady z Szirazu]; z dawnego rękopismu wydał I. Janicki || Persian Book translated into Polish by Samuel Otwinowski, called Giulistan, Rosy Garden [Saady from Shiraz]; from old manuscript published by I. Janicki
Warszawa 1879 || Warsaw 1879
BJ 94987 III 4
Jedno z pierwszych tłumaczeń na język europejski *Golestānu*, dzieła dydaktycznego Sa'diego z Szirazu (ok. 1210- ok. 1292), napisanego rymowaną prozą przeplataną wierszem. Autor przekładu – Samuel Otwinowski (1575- ok. 1650?) był utalentowanym literacko dragomanem, orientalistą i arianinem. Przez 10 lat przebywał w Turcji. Tłumaczył przy hetmanie Stanisławie Żółkiewskim i w kancelarii koronnej. Jego świetny pod względem literackim przekład przeleżał przez ponad dwa wieki w rękopisie. Przekład na j. polski, niekompletny, z języka tureckiego.
One of the first translations of the *Golestān*, a famous didactic work by Sa'di (ca. 1210-1292), into a European language. It was written in a mixture of prose and verse. The translator, Samuel Otwinowski (1575-ca. 1650?) was a literarily gifted dragoman, orientalist and a member of antitrinitarian wing of the Polish Reformation. He spent 10 years in Turkey. As a dragoman, he worked for the Polish hetman, Stanisław Żółkiewski, and Polish royal chancellery. His artistically outstanding rendition was discovered as a manuscript after more than two centuries. The Polish translation is made via Turkish and incomplete.

Sa'di-ye Širāzi
Gulistan t. j. Ogród różany || Gulistan i.e. Rosegarden
Paryż 1876 || Paris 1876
BJ 5777 II
Autor przekładu, Wojciech z Bibersteina Kazimirski (1808-1887), był orientalistą, m.in. tłumaczem Koranu na język francuski; po Powstaniu Listopadowym przebywał na emigracji w Paryżu. Przetłumaczył *Golestān* na język polski, nie wiedząc o istnieniu przekładu Otwinowskiego.
The author of the translation, Wojciech Biberstein Kazimirski (1808-1887) was an Orientalist, who translated a.o. Quran into the French. He rendered *Golestān* into Polish, not knowing about Otwinowski's translation.

DZIAŁ INDYJSKI
INDIAN THEMES

Obiekty związane z indologią, prezentowane na wystawie, stanowią przykłady zarówno piśmiennictwa powstającego na obszarze Azji Południowej, jak i przedstawiającego Indie w szerszej refleksji kultury Zachodu; odnoszą się także do polskich relacji z Indiami.

Literatura indyjska posiada bardzo długą historię, sięgającą drugiego tysiąclecia przed naszą erą, jednak była przez wiele stuleci przekazywana jedynie ustnie. Dotyczyło to i nadal dotyczy zwłaszcza literatury wedyjskiej, ponadto eposów, kanonicznej literatury religijnej, ale także literatur regionalnych, często o charakterze ludowym. Piśmiennictwo indyjskie, którego początkami były teksty, często inskrypcji, zapisywane we wczesnych alfabetach indyjskich kilka wieków przed naszą erą, w pełni rozwinęło się w naszej erze, nadal kontynuując zróżnicowanie pisma. Większa część manuskryptów indyjskich spisywana była na nietrwałych materiałach, zwłaszcza na liściach palmowych, ale też, zwłaszcza na północy Indii, na korze brzozowej, a wreszcie także na różnego rodzaju papierach. Takie właśnie obiekty pokazujemy na wystawie.

W posiadaniu Biblioteki Jagiellońskiej znajduje się stosunkowo niewiele obiektów pochodzących z Indii, zasoby te znacznie wzbogacają zwłaszcza buddyjskie i dźinijskie teksty wchodzące w skład zbioru byłej Pruskiej Biblioteki Państwowej w Berlinie (Berlinki), obecnie przechowywanych w BJ. Prezentowane na wystawie manuskrypty należą do tej właśnie kolekcji i stanowią przykłady tekstów religijnej tradycji dżinizmu. Obiektem o szczególnej wartości jest prezentowana po raz pierwszy buddyjska *Sutra Lotosowa* pochodząca z Chin.

Oprócz indyjskich, buddyjskich i dźinijskich manuskryptów, prezentujemy kilka starodruków przedstawiających europejskie dzieła, w których znajdujemy wzmianki o Indiach, ryciny przedstawiające mapy, widoki portów, do których przybywali Europejczycy, ryciny przedstawiające mieszkańców, florę i faunę Subkontynentu.

Indyjskie polonika reprezentuje XIX - wieczne wydanie *Dziejów starożytnych Indji* Joachima Lelewela oraz wydana z okazji 150-tej rocznicy Konstytucji Trzeciego Maja broszura *India and Poland*, zwierająca między innymi tłumaczenia fragmentów polskich dzieł literackich na język bengalski.

Indologiczną część wystawy uzupełniają drobne obiekty sztuki i rzemio-

sła indyjskiego oraz tkaniny pochodzące ze zbiorów pracowników Zakładu Języków i Kultur Indii i Azji Południowej.

The objects in the exhibition relating to Indology are an example of writings created in South Asia and present India within the broader context the reflections on the western culture. They also refer to Polish relations with India.

Handed down by word of mouth for a number of centuries, Indian literature has a long history dating back to the second millenium B.C. This consists primarily of Vedic literature as well as eposes, religious canonical literature and regional literatures, frequently of a folkloric nature. Indian writings, whose beginnings included text, often inscriptions, were written in early Indian alphabets as early as a few centuries B.C., and then fully developed in our era, continuing various writing types. The majority of Indian manuscripts were recorded on perishable materials, especially on palm leaves, but also, especially in the north of India, on birch bark and then on various types of paper. These are the objects this exhibition shows.

The Jagiellonian Library collection includes relatively few objects coming from India. These resources enrich significantly the Buddhist and Jain texts forming the collection of the former Prussian State Library in Berlin currently at the Jagiellonian Library. The manuscripts presented in this exhibition belong to the collection and constitute examples of the religious tradition of Jainism. An object of special value is the Buddhist *Lotus Sutra* from China, exhibited here for the first time.

Apart from Indian, Buddhist and Jain manuscripts, we present a few old prints with European works in which we can find mentions of India, engravings showing maps, views of ports at which Europeans arrived, engravings showing inhabitants, flora, and fauna of the Subcontinent.

The Indian Polonicas are presented in the nineteenth century publication of *Dzieje starożytnych Indji* (*The History of Ancient India*) by Joachim Lelewel and, a booklet *India and Poland* published on the occasion of the 150th anniversary of the Constitution of May 3 which among other things includes fragments of Polish literary works translated into Bengali. The Indological part of the exhibition is supplemented by small items of Indian art and crafts, as well as with fabrics from collections of the employees of the Department of Languages and Cultures of India and South Asia.

Claudius Ptolemaeus
Cosmographia
Ulm: Johann Reger : Justus de Albano, 1486
BJ St. Dr. Inc. 1844

Jedna z pierwszych map świata powstała w II wieku n.e. z interesującym zobrazowaniem Indii, Cejlonu i Oceanu Indyjskiego.

One of the first map of the world created in the 2nd century A.D. presenting interesting picture of Ceylon and Indian Ocean.

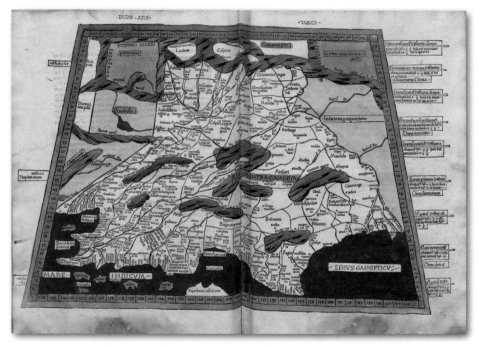

Claudius Ptolemaeus, Cosmographia, BJ St. Dr. Inc. 1844

Sebastian Münster
Cosmographiae universalis Lib. VI in quibus, iuxta certioris fidei scriptorum traditionem describuntur, Omnium habitabilis orbis partium situs, propriæq[ue] dotes. Regionum Topographicæ effigies. [...] Item omnium gentium mores, leges, religio [...] atq[ue] memorabilium in hunc usque annum 1554. gestarum rerum Historia
Basileae: Apud Henrichum Petri, 1554.
BJ St. Dr. Cam. D. XIII. 13

Dzieło w części poświęconej Azji uzupełniają ilustracje przedstawiające mieszkańców Indii.

The work dedicated to Asia is supplemented by the drawings representing inhabitants of India.

Georg Braun
Civitates orbis terrarum. T. 1
BJ SZGiK BJ 582 IV Albumy
Widok portów Goa i Diu na zachodnim wybrzeżu Subkontynentu Indyjskiego, do których dotarli Portugalczycy, będących od 1505 roku częścią portugalskiego Estado Português da Índia.

The view of Goa and Diu harbours on the Western coast of the Indian Subcontinent, reached by Portugueses and belonging from 1505 to the Portuguese Estado Português da Índia.

Joachim Lelewel
Dzieje starożytne Indji ze szczególnem zastanowieniem się nad wpływem jaki mieć mogła na strony zachodnie: Indja Zagangecka, Sinia i Serika, ile je starożyni znali, geografia indijska z ksiąg świętych, pierwotna na wschodzie ziemi znajomość
Warszawa : nakł. i drukiem N. Glücksberga, 1820
BJ 383274 II
Wczesne polskie dzieło dotyczące historii Indii autorstwa polskiego historyka i wybitnego działacza politycznego Joachima Lelewela.

Early Polish work concerning history of India authored by Polish historian and distinguished political activist Joachim Lelewel.

India and Poland. In Commemoration of the 150th Anniversary of the 3rd May Constitution
„India and the World", 1941, Vol. I, nr 11-12
BJ 396258 II
Publikacja zawiera między innymi krótkie przesłanie wybitnego intelektualisty i poety-noblisty oraz przewodniczącego Indo-Polish Association, Rabindranatha Tagore i wstęp wybitnego filozofa, przyszłego prezydenta Indii, Sarvepalli Radhakrishnana. W drugiej części publikacji znalazły się tłumaczenia na język bengali fragmentów wybitnych dzieł poezji polskiej, między innym fragment poematu Juliusza Słowackiego „Król Duch".

Publication contains among others a short address by the famous intel-

lectual and poet, Nobel Prize winner and the president of the Indo-Polish Association, Rabindranath Tagore and the Preface by the distinguished philosopher and future president of India, Sarvepalli Radhakrishnan. The second part of the booklet contains Bengali translations of the excerpts from Polish poetry works, among others Juliusz Słowacki's poem „Król Duch" ("King Ghost").

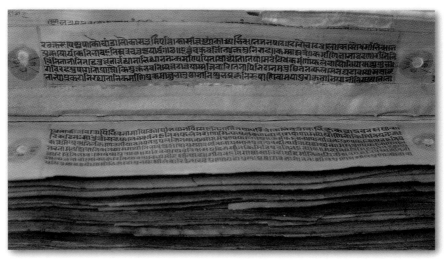

Komentarz do dźinijskiego tekstu Uttarādhyayanasūtra ‖ Commentary to the Jain text Uttarādhyayanasūtra, Berol. Ms. Orient. fol. 705

Komentarz do dźinijskiego tekstu Uttarādhyayanasūtra
Commentary to the Jain text Uttarādhyayanasūtra
Berol. Ms. Orient. fol. 705
Manuskrypt w alfabecie māgadhi na liściach palmowych.
Manuscript in the māgadhi script on the palm leaves.

Kalpasūtra
Berol. Ms. Orient. fol. 799a f. 4-57
Berol. Ms. Orient. fol. 799a f. 58-113
Dźinijski manuskrypt w prakrycie na papierze, ozdobiony miniaturami przedstawiającymi sceny religijne.
Jain manuscript in Prakrit on paper, embellished with miniatures representing religious scenes.

Sutra Lotosowa ‖ Lotus Sutra ‖ Saddharmapuṇḍarīka Sūtra
Berol. Libri sin. 1414, T.3

Sutra Lotosowa || Lotus Sutra || **Saddharmapuṇḍarīka Sūtra**
Rozdział 12-15 Sutra Lotosowa w języku Tangut || Chapter 12-15 Lotus
Sutra – Lotus Sutra in Tangut language
Berol. Libri sin. 1414, T.3

Jeden z najcenniejszych znajdujących się obecnie w Bibliotece Jagiellońskiej obiektów z kolekcji Pruskiej Biblioteki Państwowej. Należy do sześciu tomów, które trafiły w 1900 roku w ręce dwóch francuskich dyplomatów działających na placówce w Pekinie oraz francuskiego sinologa Paula Pelliot.

One of the most valuable objects of the Prussian National Library currently located in the Jagiellonian Library. It belongs to 6 volumes, which in 1900 got into the hands of two French diplomats active in the Beijing agency and French Sinologist Paul Pelliot.

DZIAŁ CHIŃSKI
CHINESE THEMES

Niewiele kultur może pochwalić się dłuższą tradycją piśmienniczą niż Chiny. Pierwsze zabytki pisma chińskiego pojawiły się na kościach wróżebnych – skorupach żółwi i łopatkach wołów już w połowie drugiego tysiąclecia p.n.e. W okresie Walczących Państw (481-256 p.n.e.) jako materiał piśmienny zaczęto wykorzystywać bambusowe deszczułki wiązane w zwoje. Wynalazek papieru w pierwszym wieku n.e. oraz stopniowe rozpowszechnianie się pisma przyczyniły się do pojawienia się szerokiej gamy tekstów i rozkwitu kultury książki rękopiśmiennej.

W VIII wieku w Chinach odkryto technikę ksylograficzną (drzeworyt) – czyli powielanie tekstów znakami wyciętymi w blokach drewna. Drzeworyt wymyślono na potrzeby druku pism buddyjskich (najstarszą zachowaną książką drukowaną jest pięknie ilustrowana Sutra Diamentowa), ale szybko znalazł również zastosowanie w dziełach świeckich – wydawcy zaczęli go używać do druku słowników, tekstów medycznych, poradników do fengshui czy astrologii. W X wieku za pomocą drzeworytów zaczęto drukować oficjalne wydania dzieł klasyków konfucjańskich.

Przez cały okres Chin cesarskich, czyli do 1911 roku posiadanie książek było ważnym elementem pozycji społecznej. Książki ceniono również jako przedmioty o wartości estetycznej i wyznaczniki kultury. Kolekcjonowanie książek było często spotykanym hobby, nie tylko pośród literati (chińskich uczonych), ale także wśród bogatych kupców i posiadaczy ziemskich pragnących podwyższyć swoją pozycję społeczną w czasach dynastii Ming (1368-1644). Czasy dynastii Song (960-1279) to złoty wiek druku chińskiego. Ilustracje drzeworytnicze wychodzące z rąk mistrzów z Huizhou, specjalizujących się w luksusowych wydaniach powieści mingowskich i albumów sztuki, są uważane za najwspanialsze przykłady tej techniki.

Rosnące zapotrzebowanie na książki przyczyniło się do wynalezienia ruchomych czcionek i druku kolorowego. Wynalazcą pierwszych ruchomych czcionek był Bi Sheng (990-1051), a wykonane były z wypalonej gliny. W XIV wieku Wang Zhen (1290–1333) sporządził czcionki z drewna. Ruchome czcionki z brązu i innych metali zaczęły pojawiać się w XVI wieku.

Drzeworytnicy jednak dalej pracowali nad udoskonaleniem swojej

techniki. Zwłaszcza boom wydawniczy za czasów późnej dynastii Ming przyczynił się do powstania kilku metod druku kolorowego. Opublikowany w 1633 roku Traktat o malarstwie i kaligrafii z Gabinetu Dziesięciu Bambusów (Shizhuzhai Shuhuapu) autorstwa Hu Zhengyuana to zbiór 320 odbitek pokazujących wyrafinowane techniki kolorowego druku drzeworytniczego, między innymi technikę „połączonych bloków" (douban), czy użycie oddzielnych klocków dla każdego koloru.

Prezentowane na wystawie książki przechowywane są w zbiorach Biblioteki Jagiellońskiej i zostały wybrane jako przykłady dzieł pochodzących z różnych epok i wykonanych różnymi technikami. Nie mogło na niej zabraknąć prac wykonanych ręką jezuity i podróżnika Michała Boyma, polskiego Marco Polo. Wystawę uzupełniają przedmioty, obrazy, ceramika, brązy, tkaniny pochodzące ze zbiorów pracowników Zakładu Japonistyki i Sinologii.

Few cultures have enjoyed such a long tradition of literary production as China. Writing, in the form of oracle bones, tortoise plastrons and oxen shoulder bones used to record communications with the ancestors of the ruling family, appeared in ancient China by the middle of the second millennium B.C. Bamboo slats bound together into rolls, had become a popular means of making bureaucratic records during the Warring States period (481–256 B.C.). The invention of paper by the first century A.D. and the gradual spread of its use made writing much more accessible to the literate elite and encouraged the production of a broad range of texts. Manuscript book culture flourished.

By the eighth century the Chinese had invented xylography, the method of reproducing text from characters cut in relief on wooden blocks. Developed first for the production of Buddhist works (the earliest extant book is a beautifully illustrated Diamond sutra), the technology was embraced quickly by commercial publishers, who turned out dictionaries, medical texts, divination and geomancy manuals, and works on astrology; and B.C.later by the government, which used print to establish standard editions of the Confucian Classics in the tenth century. Throughout the rest of the imperial period, until 1911—possession of, or at least access to, books was essential to respectability in Chinese society.

Books were also highly valued as aesthetic objects and emblems of culture. Book collecting was a common hobby not only for scholars but

also, by the Ming dynasty (1368–1644), for wealthy merchants and land-owners aspiring to improve their standing in society.

Works printed during the Song dynasty (960–1279), is considered the "golden age" of Chinese printing. At this time the art of woodcut illustration reached its height in the hands of the artisan block-cutters of Huizhou, famous for producing the luxurious editions of Ming novels and art albums.

The expanding demand for books encouraged the development of new printing technologies: movable-type printing and colour printing. As early as the eleventh century, Bi Sheng (990–1051) created movable earthenware type, and in the fourteenth century Wang Zhen (1290–1333) recorded the use of wooden movable type. By the late fifteenth century, movable type of bronze and other metals had also come into use.

But block-cutters continued to experiment within this form. The publishing boom of the late Ming stimulated the development of several methods of multicolour printing. Hu Zhengyan's Ten Bamboo Studio Manual of Painting and Calligraphy (Shizhuzhai Shuhuapu), an anthology of around 320 prints published in 1633, illustrates the most sophisticated of woodblock colour-printing techniques: "assembled blocks" (douban), or the use of separate blocks for each colour.

The books presented at the exhibition come from the collections of the Jagiellonian Library and have been selected as examples of works from different eras and made by various techniques. It could not miss the works by Michał Boym, the Polish Marco Polo. The exhibition is complemented by objects, paintings, ceramics, bronzes, fabrics from collections of employees of the Department of Japanese and Sinology.

Komentarz do Księgi Przemian ‖ Commentary on the Book of Changes
1044
Berol. Libri Sin. 1397
Najstarszy znajdujący się w Polsce tekst chiński. Książka wydrukowana techniką ksylograficzną, w której cały tekst i ilustracje wycinano w jednym bloku i odbijano w wielu egzemplarzach. Do Księgi Przemian, najważniejszego dzieła wróżbiarskiego dawnych Chin, powstała niezliczona liczba komentarzy wyjaśniających jej ukryty sens.

剛正羣小之志則勞之高宗當此爻矣

上九肥遯无不利

震翻曰乾盈為肥二不及上故肥遯无不利

故象曰无所疑也

象曰肥遯无不利无所疑也

侯果曰最處外極无應於内心无疑戀超然

高舉果行育德安時无悶遯之肥也故曰肥

遯无不利則頻濱巢許當此爻矣

Komentarz do Księgi Przemian || Commentary on the Book of Changes, Berol. Libri Sin. 1397

The oldest Chinese book in Poland. A book printed in xylographic technique, in which all text and illustrations were cut in one block and printed in many copies. Countless commentaries have been written to explain the hidden meaning of the Book of Changes, the most important divination work of ancient China.

Sutra Diamentowa ‖ Diamond Sutra ‖ Jingang bore boluo mi jing
Chińskie tłumaczenie Vajracchedikaa-praj~naapaaramitaa-sutra autorstwa Kumarajivy (344-413)
Replika wydania z 1341 roku. Technika ksylograficzna.
Chinese translation of Vajracchedikaa-praj~naapaaramitaa-sutra autorstwa Kumarajivy (344-413)
Replica of edition from 1341. Xylographic technique.
BJ TRCCS 745

Sporządzony przez Michała Boyma w 1653(?) odpis inskrypcji znajdującej się na tzw. steli z Xi'anu ‖ A copy of the inscription on the so-called stele from Xi'an written by Michał Boym in 1653
Berol. Libri sin. 150
Wykuta w 781 r. inskrypcja cytująca edykt cesarza Taizonga z 638 r. ze wzmianką o nestoriańskiej misji w stołecznym Chang'anie jest najstarszym dowodem obecności chrześcijan w Chinach. Oprócz tekstu w języku chińskim na steli znajdują się również fragmenty zapisane w języku syriackim, liturgicznym języku kościoła nestoriańskiego.
An inscription dated for 781 citing the edict of Emperor Taizong from 638 with the mention of the Nestorian mission arrived to the capital of Chang'an, is the oldest proof of the presence of Christians in China. In addition to the Chinese text, the stele also contains fragments written in the Syriac language, the liturgical language of the Nestorian church.

Michał Boym
Flora Sinensis
1656
BJ St. Dr. 311371 III
Jedno z pierwszych europejskich dzieł dotyczących przyrody krajów Azji Wschodniej, w szczególności Chin. Michał Boym był pierwszą osobą, która użyła słowa flora w tytule książki o roślinach określonego obszaru. Dzieło Boyma zawiera również opisy zwierząt, a nawet zabytków arche-

ologicznych. Pośród wymienionych w dziele dwudziestu dwóch roślin Boym jako pierwszy opisał bananowca, longana, persymonę i nieśplika japońskiego.

One of the first European works on the nature of East Asian countries, in particular China. Michał Boym was the first person who used the word flora in the title of the book about plants of a specific area. Boym's work also contains descriptions of animals and even archaeological relics. Among the twenty-two plants mentioned in the work, Boym was the first to describe a banana tree, longan, persimmon and loquat.

Michał Boym, Flora Sinensis, BJ St. Dr. 311371 III

Da Ming yitong zhi
Zapiski o jedności wielkiej dynastii Ming || **Records of the unity of the Great Ming**
1641
Berol. Libri sin. N.S. 182
Zapiski o jedności wielkiej dynastii Ming to dzieło geograficzne poświęcone terytorium Chin z czasów dynastii Ming (1386-1644). Cesarze każdej dynastii zlecali sporządzenie takiego kompendium i było ich powodem do dumy.
Records of the unity of the Great Ming is the imperial geography of the Ming empire (1368-1644). A description of the whole empire was an important and desirable task for each greater dynasty in China.

Fang Guancheng
Mianhua tu
1765
Berol. Libri sin. 1594
Fang Guancheng jest autorem obrazów i wierszy w książce *Obrazy bawełny*. Wiersze zostały skomponowane jako dodatek do ilustracji. Dzieło opiewa świetną bawełnę, z której wykonywano tkaniny doskonałej jakości. Każdej ilustracji towarzyszą dwa wiersze i esej o technikach sadzenia i tkania bawełny. Jeden wiersz został skomponowany przez cesarza Ganlonga (Qianlong), drugi przez Fanga.
Fang Guancheng created the paintings and poems in this book. The essays inside the book were created to correspond with the illustrations. The book praises the fine cotton that grew near the capital which was used to weave good quality cloth. Each illustration is accompanied by two poems and an essay about the techniques of planting and weaving cotton. One poem was composed the by Emperor Qianlong, the other by Fang.

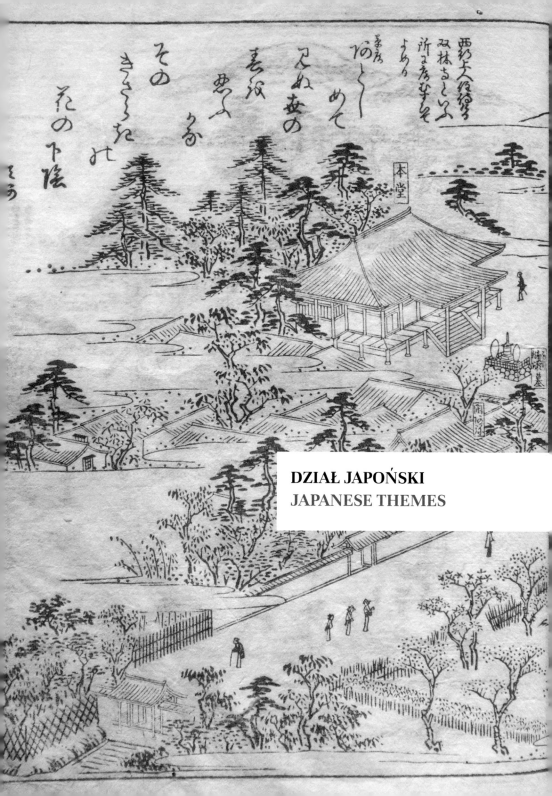

DZIAŁ JAPOŃSKI
JAPANESE THEMES

Język japoński nie posiadał systemu pisma, aż do przejęcia z Chin zapisu ideograficznego ok. VI w. Początkowo pisano głównie po chińsku, a dzieła w języku japońskim zapisywano *man'yōganą*, gdzie znaki chińskie były używane fonetycznie, z pominięciem znaczenia ideogramu. Język chiński znali jednak wyłącznie wysoko urodzeni mężczyźni, a stosowanie *man'yōgany* było uciążliwe ze względu na fundamentalne różnice między obydwoma językami. W połowie IX w. wykształciło się japońskie pismo sylabiczne *kana*, które ułatwiło pisanie w języku japońskim. Umożliwiło to rozwój literatury rodzimej, a także rozpowszechniło umiejętność czytania i pisania wśród kobiet. Wciąż jednak znajomość literatury ograniczała się do najwyższych warstw społecznych. Rozwój kultury mieszczańskiej od XVII w. sprawił, że coraz szersze kręgi społeczeństwa miały dostęp do literatury. Rozwinął się druk, zaczęto wydawać książki popularne o rozmaitej tematyce, łatwe do czytania dla początkujących czytelników, często bogato ilustrowane. Przykładem piśmiennictwa okresu Edo (XVII-XIX w.) są prezentowane na wystawie przewodniki po Kioto.

Bogactwo literatury japońskiej było przez wieki nieznane w Europie. Pierwsi Europejczycy dotarli do Japonii dopiero w 1543 r., a kontakty ograniczały się wyłącznie do działalności kupców i misjonarzy. Pierwsze polskie wzmianki o istnieniu Japonii pojawiły w *Żywotach Świętych* (1579 r.) Piotra Skargi, w rozdziale poświęconym jezuicie Franciszkowi Ksaweremu. Do pierwszego bezpośredniego polsko-japońskiego kontaktu doszło w 1585 r. w Watykanie, gdzie Bernard Maciejowski, późniejszy prymas Polski, spotkał delegację japońskich posłów. Z tego spotkania Maciejowski przywiózł do Krakowa pamiątkę w postaci zapisanych po japońsku fragmentów psalmów Dawida, które są najstarszym w Polsce tekstem w języku japońskim.

Wprowadzony w Japonii w XVII w. zakaz chrześcijaństwa i polityka izolacjonizmu ograniczyła kontakty Japonii ze światem, mimo to Europejczycy coraz więcej dowiadywali się o Kraju Wchodzącego Słońca z relacji kupców, oraz nielicznych badaczy, którym udało się tam dotrzeć. Dopiero otwarcie się Japonii na świat w 1868 r. spowodowało, że coraz więcej cudzoziemców zaczęło odwiedzać ten kraj. Byli wśród nich Polacy, m.in. malarz Julian Fałat, pisarz i podróżnik Wacław Sieroszewski, czy etnolog Bronisław Piłsudski, który odegrał ogromną rolę w badaniu języka i kultury

Ajnów. Przyjaźń Piłsudskiego z japońskim pisarzem Futabateiem Shimei, zaowocowała założeniem Towarzystwa Japońsko-Polskiego i pierwszą wymianą kulturalną pomiędzy oboma krajami.

The Japanese language did not have a writing system until ideographic writing was adopted from China in the 6th century CE. Initially, Chinese was used only and Japanese works were written in *man'yōgana* where Chinese characters represented the Japanese language phonetically, disregarding the ideogram's meaning. Only the highborn knew Chinese. Using *man'yōgana* was cumbersome due to fundamental differences between the two languages. In the middle of the ninth century, kana – the Japanese syllabic writing – developed, which allowed one to write in the Japanese language. Thanks to *kana* the indigenous literature could develop and literacy spread among women as well. Knowledge of literature, however, remained limited to the highest social classes. From the 17th century, the development of a middle-class culture meant wider social circles had access to literature. Printing developed and books on various topics, richly illustrated and easy to read for beginner readers became popular. An example of the Edo period (17th – 19th centuries) are the guidebooks to Kyoto, which are presented at this exhibition.

For centuries, the richness of Japanese literature remained unknown. The first Europeans reached Japan as late as 1543 and contacts were limited to the activities of merchants and missionaries only. Japan appears for the first time in Polish literature in *Żywoty Świętych* (Lives of the Saints) by Piotr Skarga in 1579, in the chapter devoted to the Jesuit Franciszek Ksawery.

The first Polish-Japanese contact took place in the Vatican in 1585 where Bernard Maciejowski, subsequently Primate of Poland, met a delegation of Japanese emissaries. From this meeting, Maciejowski brought to Poland a souvenir – fragments of Psalms of David written in Japanese, now the oldest text in Japanese in Poland.

The prohibition of Christianity introduced in Japan in the 17th century as well as the isolationist policy restricted contacts between Japan and the world. Despite this, however, Europeans would continue learning about the Land of the Rising Sun thanks to merchants and few researchers who managed to reach the country. It was not until 1868 when Japan

opened up to the world, giving way to more and more foreigners visiting the country, among them Poles: painter Julian Fałat, writer and traveller Wacław Sieroszewski, or ethnologist Bronisław Piłsudski who played a great role in researching the language and culture of the Ainu, to name a few. The friendship between Piłsudski and a Japanese author Futabatei Shimei resulted in the establishment of the Japanese-Polish Society and the first cultural exchange between the two countries.

Tabliczka Bernarda Maciejowskiego
BJ Rkp. Przyb. 74/15
Fragment psalmów Dawida w j. japońskim – pamiątka ze spotkania Bernarda Maciejowskiego z posłami japońskimi w Watykanie w 1585 r., podarowana Akademii Krakowskiej w 1599 r.
Fragment of The Psalms of David in Japanese - a souvenir of the encounter of Bernard Maciejowski with Japanese envoys in Vatican in 1585, donated to the Krakow Academy (now Jagiellonian University) in 1599.

Alessandro Valignano, Valentino Carvalho
De Rebvs In Iaponiæ Regno, Post Mortem Taicosamæ, Iaponici Monarchæ (...)
Mogutiæ: Apud Balthasarem Lippium, 1603
BJ St. Dr 590416 I
Listy jezuickich misjonarzy do generała zakonu Claudio Aqvavivy z 1599 i 1601 r., informujące o sytuacji wewnętrznej w Japonii po śmierci Toyotomiego Hideyoshi.
Letters of Jesuit missionaries to Claudio Acquaviva the general of the Order from 1599 and 1601, informing about the internal situation in Japan after the death of Toyotomi Hideyoshi.

Acta audientiae publicae a SS. D. N. Paulo Papa V. pro regis Voxii Japonici legatis...
Romae: Apud Iacobum Mascardum, 1615
BJ St. Dr. 37292 I
Relacja z audiencji udzielonej przez papieża Pawła V posłowi japońskiemu Hasekura Tsunenaga i przekazania listów od daimyō Date Masamune w listopadzie 1615 r.

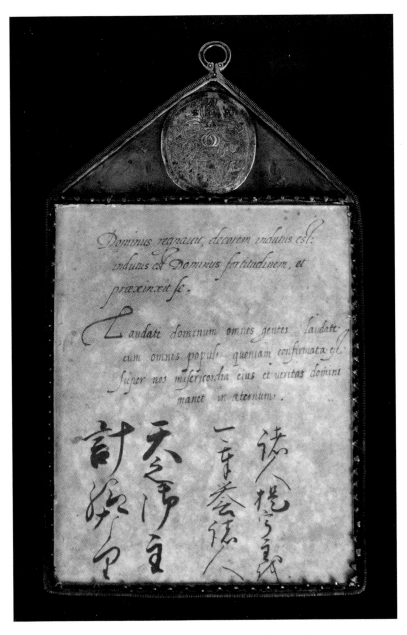

Tabliczka Bernarda Maciejowskiego, BJ Rkp. Przyb. 74/15

Report from the audience given by Pope Paul V to Japanese envoy Hasekura Tsunenaga and from handing of letters from daimyō Date Masamune in November 1615.

Kacper Drużbicki
Szkarłatna Róża Boskiego Raiu...
Kraków: W Drukarni Dziedziców Krzysztofa Schedla, 1672
BJ St. Dr. 18867 I
Książka o życiu i działalności jezuity Wojciecha Męcińskiego, pierwszego Polaka, który dotarł do Japonii, gdzie poniósł męczeńską śmierć za wiarę w 1643 r.
A book about the life and work of the Jesuit Wojciech Męciński, the first Pole to reach Japan where he was martyred in 1643.

Arnoldus Montanus
Ambassades mémorables de la Campagnie des Indes Orientales des provinces unies, vers les empereurs du Japon...
Amsterdam: Jacob de Meurs, 1680
BJ SZGiK 3089 III Albumy
Dzieło poświęcone Japonii, będące kompilacją raportów wysłanników Holenderskiej Kompanii Wschodnioindyjskiej. Źródłem informacji były dwa poselstwa Andreusa Frisiusa do cesarza japońskiego w 1649 i 1661. Ilustracje powstały w oparciu o relacje kupców Kompanii, oraz misjonarzy hiszpańskich i portugalskich. Prezentowana rycina przedstawia zamek Ōsaka.
A work devoted to Japan, which is a compilation of reports by representatives of the Dutch East India Company. The source of information were two missions of Andreus Frisius to the Japanese emperor in 1649 and 1661. The illustrations were based on the accounts of the merchants of the Company and Spanish and Portuguese missionaries. The presented illustration depicts the Ōsaka castle.

Akisato Ritō, Takehara Shunchōsai
Miyako meisho zue. Vol. 3
[Kyōto]: Yoshinoya Tamehachi, 1786
BJ SZGiK 3053 III Albumy, tom 1
Ilustrowany przewodnik po znanych miejscach w Kioto, zawierający opi-

sy i ilustracje dawnej stolicy Japonii, jej pałaców i świątyń, scen z życia codziennego, ceremonii religijnych i świąt. Niezwykle cenna publikacja, pokazująca jak wyglądało miasto i jego okolice przed wielkim pożarem, który je całkowicie zniszczył w 1788 r.

An illustrated guide to famous places in Kyoto, containing descriptions and illustrations of the former capital of Japan, its palaces and temples, scenes from everyday life, religious ceremonies and holidays. Extremely valuable publication, showing what the city and its surroundings looked like before the great fire, which completely destroyed it in 1788.

Akisato Ritō, Takehara Shunchōsai
Shūi miyako meisho zue. Vol. 2, cz. 2
1787(?)
BJ SZGiK 3053 III Albumy, tom 3

Publikacja przewodnika po Kioto *Miyako meisho zue* okazała się tak wielkim sukcesem wydawniczym, że rok później autorzy wydali pięciotomowy suplement pod nazwą *Shūi miyako meisho zue*. Obydwa dzieła były bestsellerami i zapoczątkowały całą serię podobnych przewodników po znanych miejscach w Japonii.

The publication of the Kyoto guide *Miyako meisho zue* turned out to be such a great publishing success that a year later the authors released a 5-volume supplement called *Shūi miyako meisho zue*. Both works were bestsellers and started a whole series of similar guides to famous places in Japan.

Carl Peter Thunberg
Voyages de C. P. Thunberg, au Japon, par le cap de Bonne-Espérance, les îles de la Sonde &c". T. 3
Paris: Chez Benoît Dandré, Libraire-Editeur [etc.], 1796
BJ St. Dr. Geografia 1672/3

Relacja z podróży i prac badawczych prowadzonych przez szwedzkiego lekarza i botanika Carla Petera Thunberga w Afryce, Japonii, na Jawie i na Cejlonie. W pracy tej autor zawarł wiele cennych informacji na temat Japonii.

A report from travels and research carried out by the Swedish physician and botanist Carl Peter Thunberg in Africa, Japan, Java and Ceylon. In the report the author included a lot of valuable information about Japan.

HISTORYA PODROZY

Y

OSOBLIWSZYCH ZDARZEN

SŁAWNEGO

MAURYCEGO - AUGUSTA

H R A B I

BENIOWSKIEGO

SZLACHCICA POLSKIEGO

Y

WĘGIERSKIEGO,

ZAWIERAIĄCA W SOBIE:

Jego czyny woienne w Polszcze, w czasie Konfederacyi Barskiey, — wygnanie iego nayprzód do Kazanu, — potym do Kamszatki, — waleczne iego z tey niewoli oswobodzenie się, — żeglugę iego przez Ocean spokoyny do Japonii, — Formozy, — Kantonu w Chinach, — założenie narescie przez niego osady na wyspie Madagaskarze, z zlecenia Francuzkiego Rządu, — iego na tey wyspie woienne wyprawy, ogłoszenie go narescie Naywyższym Madagaskaru Rządcą.

z FRANCUZKIEGO TŁOMACZONA.

TOM III.

❧✦❧

w *WARSZAWIE*
w Drukarni Tomasza LEBRUN, Sukcessora
ś.p. Piotra DUFOUR.

(1797.)

Maurycy Beniowski, Historya podrozy (...), T. 3, BJ St. Dr 105840 I

Maurycy Beniowski
Historya podrozy y osobliwszych zdarzeń sławnego Maurycego-Augu-
sta hrabi Beniowskiego szlachcica polskiego i węgierskiego... T. 3
Warszawa: W Drukarni Tomasza Lebrun, 1797
BJ St. Dr 105840 I, t. 3
Wspomnienia polskiego podróżnika, uczestnika konfederacji barskiej
Maurycego Beniowskiego z jego brawurowej ucieczki z zesłania na Kam-
czatkę uprowadzonym okrętem „Św. Piotr i Paweł". Beniowski podczas
tej podróży zawinął do brzegów Japonii, na wyspy Izu i Okinawę.
Memoires of the Polish traveler, participant of the Bar Confederation,
Maurycy Beniowski from his daring escape from exile to Kamchatka on
abducted ship „St. Peter and Paul".
Beniowski during this trip got to the shores of Japan to the Izu Islands
and Okinawa.

Julian Fałat
Pamiętniki
Warszawa: Księgarnia F. Hoesicka, 1935
BJ B 664057 I
Wydane pośmiertnie pamiętniki Juliana Fałata z jego podróży dookoła
świata w 1885 r., podczas której odwiedził m.in. Japonię. Malarstwo Da-
lekiego Wschodu odcisnęło mocne piętno w twórczości artysty, który stał
się pierwszym przedstawicielem japonizmu w polskiej sztuce.
Posthumously published diaries of Julian Fałat from his travel around the
world in 1885, during which he also visited Japan. Oriental painting left
a strong imprint on the work of the author, who became the first repre-
sentative of Japonism in Polish art.

Wacław Sieroszewski
Wśród kosmatych ludzi; Klucz Dalekiego Wschodu; Cejlon, najpiękniej-
sza wyspa świata
Warszawa: Wiedza Powszechna, 1957
BJ 385527 I
Wydany po raz pierwszy w 1927 r. szkic *Wśród kosmatych ludzi*, to zbe-
letryzowana relacja z ekspedycji Wacława Sieroszewskiego i Bronisława
Piłsudskiego na Hokkaido w 1903 r., zorganizowanej przez Akademię
Nauk w celu przeprowadzenia badań etnograficznych wśród Ajnów.

Released for the first time in 1927 the essay *Among the Hairy People* is an account of the expedition of Wacław Sieroszewski and Bronisław Piłsudski at Hokkaido in 1903, organized by the Academy of Sciences to conduct ethnographic research among the Ainu.

Feliks Jasieński
Przewodnik po dziale japońskim Oddziału Muzeum Narodowego Kraków: Drukarnia Uniwersytetu Jagiellońskiego, 1906
BJ B 169085 II
Przewodnik po krakowskiej wystawie sztuki japońskiej z kolekcji Feliksa Jasieńskiego; egzemplarz z dedykacją skreśloną ręką autora.
A guide to the Krakow exhibition of Japanese art from the collection of Feliks Jasieński; the copy signed by author.

Pozostałe ilustracje wykorzystane w Katalogu || The other illustration in the catalogue

s. 5 Budynek Collegium Paderevianum, 2011 r. || The building of Collegium Paderevianum, 2011, fot. / photo Kinga Paraskiewicz

s. 17 Budynek Biblioteki Jagiellońskiej || The building of the Jagiellonian Library, fot. / photo Mariusz Paluch

s. 21 Monarchia turecka opisana przez Ricota (...) || The Turkish Monarchy Described by Rycaut (...), BJ St. Dr. 5898 III

s. 29 Koran || Quran, Berol.Ms.Orient.Fol.36

s. 37 Moulānā Ğalāloddin Rumi, Masnavi-ye maʿnavi || Epopeja duchowa || Spiritual epic, BJ Rkp. Przyb. 23/02

s. 45 Kalpasūtra, Berol. Ms. Orient. fol. 799a

s. 53 Fang Guancheng, Mianhua tu, Berol. Libri sin. 1594

s. 61 Akisato Ritō, Takehara Shunchōsai, Miyako meisho zue, BJ SZGiK 3053 III Albumy, tom 1

Kolaż fotografii na tylnej stronie okładki katalogu wykonany przez Kingę Paraskiewicz (od lewej):
The collage of photos on the back catalogue cover created by Kinga Paraskiewicz (from the left)

1. rząd / 1st raw: Prof. Jan Michał Rozwadowski, Prof. Andrzej Gawroński, Prof. Helena Willman-Grabowska, Prof. Roman Stopa, Prof. Włodzimierz Zajączkowski, Prof. Marian Lewicki, Prof. Józef Bielawski

2 rząd / 2nd raw: Prof. Tadeusz Pobożniak, Prof. Andrzej Czapkiewicz, Prof. Tadeusz Jan Kowalski, Prof. Tadeusz Lewicki, Prof. Franciszek Machalski, Prof. Maria Kowalska

3 rząd / 3rd raw: doc. dr hab. Józef Reczek, dr Władysław Kubiak, dr. hab. Władysław Dulęba, Prof. Wojciech Skalmowski, doc. dr hab. Jan Ciopiński, dr Marek Smurzyński, dr hab. Adam Bieniek, prof. Ananiasz Zajączkowski